Collection de guides généraux —

Division de l'art documentaire et de la photographie

Guide compilé par

Jim Burant

Introduction de

Lilly Koltun

Archives nationales
du Canada

National Archives
of Canada

Données de catalogage avant publication (Canada)
Archives nationales du Canada.

Division de l'art documentaire et de la photographie

(Collection de guides généraux)
Texte en français et en anglais disposé tête-bêche.
Titre de la p. de t. addit. : Documentary Art and Photography Division.
2e éd. Cf. Av.-pr.
Publ. antérieurement sous les titres : Collection nationale de photographies.
Archives publiques Canada, 1984; et, Division de l'iconographie.
Archives publiques Canada, 1984.

Cat MAS no SA41-4/1-11
ISBN 0-662-58612-3 : gratuit

1. Archives nationales du Canada. Division de l'art documentaire et de la
photographie. 2. Art — Canada — Histoire — Fonds d'archives. 3. Photographie —
Canada — Histoire — Fonds d'archives. 4. Photothèques — Ontario — Ottawa.
I. Burant, Jim. II. Archives publiques Canada. Collection nationale de photographies.
III. Archives publiques Canada. Division de l'iconographie. IV. Titre. V. Titre :
Documentary Art and Photography Division. VI. Collection : Archives nationales
du Canada. Collection de guides généraux.

N910.072N37 1992 026'.70971 C91-099206-1F

Couverture : « La Citadelle de Québec vue des hauteurs de Lévis, 1784 ».
Aquarelle de James Peachey, détail. (C-2029)

Le papier de cette publication est alcalin.

Archives nationales du Canada
395, rue Wellington
Ottawa (Ontario)
K1A 0N3
(613) 995-5138

Table des matières _____

Avant-propos ————

Les Archives nationales du Canada (AN) se portent acquéreurs de documents d'archives de toutes sortes depuis 1872. Au cours des dernières années, le nombre de documents qu'il est devenu possible d'acquérir a augmenté considérablement, tout comme celui des documents effectivement acquis. Leur diversité s'accroît de plus en plus elle aussi, surtout par suite de l'apparition de techniques nouvelles et de supports nouveaux permettant de consigner l'information.

Voilà presque quarante ans, les AN lançaient un vaste programme d'inventaires et d'instruments de recherche pour renseigner les chercheurs et les autres personnes intéressées sur la documentation disponible et pour faciliter l'accès à celle-ci. Dans certains cas, elles ont cherché à faire participer les établissements canadiens à leur programme, pour faire en sorte que les catalogues collectifs qui allaient voir le jour englobent à peu près tous les documents d'archives d'importance.

Quoique le programme ait permis de décrire une bonne partie de chaque ressource documentaire des AN et qu'il soit maintenant possible de consulter des microfiches et des guides publiés concernant les archives et collections importantes, le grand public, les chercheurs spécialisés, voire les archivistes canadiens eux-mêmes, ont encore de la difficulté à obtenir un aperçu relativement juste des énormes quantités de documents que possèdent les AN.

Il nous a donc paru nécessaire de publier une brève description des ressources et des services offerts aux AN, afin d'initier les usagers à la consultation de nos fonds. C'est ainsi que des volumes pratiques, parus collectivement en 1983 sous le titre *Collection de guides généraux* et décrivant les documents privés autant que publics conservés aux AN, ont été rédigés par chaque division constitutive de la Direction des ressources historiques. Le présent volume de la Division de l'art documentaire et de la photographie (DADP) fait partie de la seconde édition de la collection. Il réunit et met à jour les volumes distincts publiés antérieurement par la Division de l'iconographie et la Collection nationale de photographies, afin de tenir compte des circonstances suivantes : la réorganisation des services à laquelle les AN ont procédé en 1986 et qui est à l'origine du fusionnement des deux divisions en question; l'intégration du Musée canadien de la caricature et des Archives postales canadiennes à la DADP en 1986 et en 1988 respectivement; et enfin, l'ampleur prise par les fonds et collections de documents photographiques et de documents à caractère artistique ces huit dernières années.

Je voudrais remercier Lilly Koltun, directrice de la Division de l'art documentaire et de la photographie, et toute son équipe, ainsi que la Division des communications de la Direction des programmes publics, d'avoir contribué à la rédaction et à la publication de ce nouveau guide.

Jean-Pierre Wallot,
Archiviste national.

Préface

Au sein des Archives nationales du Canada, la Division de l'art documentaire et de la photographie est celle qui est chargée de l'acquisition, de la conservation, de la description et de la diffusion de tous les documents visuels à caractère artistique ou photographique qui auront vraisemblablement une valeur historique à long terme. Font partie de ces documents aussi bien ceux produits par les ministères, les sociétés et les organismes du gouvernement fédéral que ceux qui émanent du secteur privé.

Depuis nombre d'années, la DADP accorde beaucoup d'importance, tout comme ses prédécesseurs, à l'établissement d'inventaires et de catalogues qui font connaître ses fonds et qui donnent aux Canadiens le moyen de les étudier. Dès 1925, James F. Kenney publiait un catalogue des portraits que possédait la Division de l'iconographie, et, dans les années 50, les AN commençaient à constituer un inventaire-répertoire sur fiches tant pour les documents photographiques que pour ceux qui revêtent un caractère artistique, qui allait servir de modèle plus tard à beaucoup de dépôts dans l'ensemble du Canada. En 1979, la Collection nationale de photographies faisait paraître l'impressionnant *Guide des archives photographiques canadiennes*, dont une édition révisée serait réalisée en 1984, où la division décrit et répertorie pour en faciliter la consultation par le grand public les collections de documents photographiques conservés aux Archives nationales et d'un océan à l'autre. Depuis les années 70, nous travaillons en outre à informatiser l'accès aux collections : le travail est terminé en ce qui concerne les archives postales et photographiques, et va bon train pour ce qui est des documents à caractère artistique. Il convient également de mentionner que la description assistée par ordinateur de chaque article avance passablement bien et que nous nous efforçons d'étudier et d'utiliser les techniques nouvelles telles que les systèmes numériques à disque optique afin d'assurer l'accès automatisé aux images comme aux descriptions textuelles.

Le présent guide, qu'a rédigé la DADP, vise à renseigner le grand public sur l'état actuel des fonds et collections de la division et sur les services fournis par cette dernière. Les versions antérieures faisaient partie de la *Collection de guides généraux 1983 — Division de l'iconographie* et *Collection nationale de photographies*. Par souci de simplicité, nous avons présenté les fonds selon les secteurs responsables des différentes collections, qu'il s'agisse des archives postales, photographiques ou de celles revêtant un caractère artistique.

Le guide n'aurait pu voir le jour sans l'aide d'un grand nombre d'employés et d'ex-employés de la division, qui ont rassemblé et décrit les documents qui composent les fonds et collections de celle-ci. Jim Burant en a coordonné la production tout en rédigeant l'histoire administrative de la division et la description des pièces d'art documentaire. Joan M. Schwartz et Cimon Morin se sont chargés de décrire les collections de photographies et les collections postales respectivement, tandis que Brian Carey et Gerald Stone ont communiqué respectivement les données relatives aux activités de gestion des collections et à celles des services d'information. D'autres employés, beaucoup trop nombreux pour que nous les mentionnions ici, ont aussi apporté une aide précieuse à la division par leurs observations et autrement, permettant à leur façon de faire mieux connaître ses fonds et ses activités. En terminant, je voudrais remercier chacun du magnifique travail accompli.

Lilly Koltun, Directrice de la Division de l'art documentaire et de la photographie

1 Profil de la Division de l'art documentaire et de la photographie ⎯⎯

Responsabilités

En plus d'acquérir et de conserver des œuvres d'art et des documents photographiques d'une valeur historique et documentaire durable pour tous les Canadiens, la Division de l'art documentaire et de la photographie facilite l'étude de notre histoire nationale aux chercheurs et au grand public en général. Ses riches collections de documents, qui remontent jusqu'au seizième siècle, permettent aussi d'étudier en détail l'histoire de l'art documentaire et de la photographie au Canada. Dans les limites de ce vaste mandat, deux programmes spéciaux ont été mis sur pied : le Musée canadien de la caricature, en mai 1986, pour faire connaître les collections de caricatures tout à fait uniques des Archives nationales du Canada; et les Archives postales canadiennes, le 1er avril 1988, issues principalement du transfert par la Société canadienne des postes de ses collections philatéliques et d'histoire postale ainsi que de sa bibliothèque de recherche.

Les fonds et collections s'enrichissent grâce au gouvernement du Canada par l'entremise de ses ministères et organismes pour lesquels les AN servent de dépôt officiel, et au secteur privé, y compris : l'industrie, les institutions et la population en général.

En plus de permettre aux chercheurs, aux éditeurs et autres usagers d'avoir directement accès à ses fonds et collections, la DADP finance aussi un important programme de prêt qui permet à d'autres institutions d'utiliser ses collections pour leurs expositions. Elle participe aussi activement au Programme d'expositions et de publications des AN. Son personnel organise des conférences et des ateliers à l'intention de groupes intéressés et offre des services consultatifs et des conseils afin de promouvoir de saines pratiques archivistiques dans d'autres institutions publiques et privées.

Histoire administrative

La DADP est une des quatre divisions de la Direction des ressources historiques des AN chargées de la garde de fonds documentaires. Les trois autres acquièrent les archives textuelles du gouvernement et d'institutions privées, des archives cartographiques et architecturales, et des documents cinématographiques, télévisés et sonores. Créées en 1872, sous le nom d'Archives publiques du Canada, les Archives nationales ont d'abord été dirigées par Douglas Brymner (1823-1902). Les premières mentions d'acquisitions d'œuvres d'art documentaire et de photographies par les AN datent respectivement de 1888 et 1897, mais rien n'empêche de croire que de telles œuvres aient pu faire partie des collections et fonds initiaux de l'institution. L'acquisition des premiers timbres-poste est postérieure à 1900. C'est en 1906 que les AN ont entrepris un programme systématique d'acquisition de documents lorsque le deuxième archiviste national, Arthur Doughty (1860-1936) a reçu l'autorisation d'acheter tableaux, dessins, photos et autres documents visuels d'intérêt historique. Une division de l'iconographie a alors été créée.

Au début, on visait surtout à recueillir des œuvres d'art documentaire relatives aux lieux, aux gens et aux événements antérieurs à 1900, alors que la photographie devait servir à illustrer le vingtième siècle. Jusqu'au milieu des années 30, les acquisitions de photographies étaient généralement constituées d'un ou plusieurs articles obtenus de particuliers par le truchement du Bureau de l'archiviste national. L'acquisition d'œuvres d'art documentaire, par contre, s'est poursuivie grâce à un réseau actif de collectionneurs, de vendeurs et de maisons de vente aux enchères au Canada, aux États-Unis, en Grande-Bretagne et en France. Les AN ont aussi commandé à des artistes des reconstitutions historiques de scènes et d'événements dont on ne connaissait aucune représentation visuelle contemporaine. Vers 1925, quand les Archives se sont installées dans un nouvel édifice sur la promenade Sussex à Ottawa, elles possédaient déjà une collection de près de 25 000 œuvres d'art originales et de reproductions d'œuvres d'autres collections.

La crise économique des années 30 a sérieusement perturbé le travail de la division. Son budget d'acquisition a d'abord été réduit puis aboli. Les dons se sont quand même poursuivis de façon régulière, mais la retraite d'Arthur Doughty en 1935 a entraîné un certain ralentissement, étant donné l'importance de ses efforts personnels pour solliciter des dons. Toutefois, trois acquisitions photographiques d'importance, en 1936, allaient déterminer l'orientation future de la division : le fonds du ministère de l'Intérieur (n° d'entrée 1936-271) a été la première acquisi-

tion importante de photographies documentaires en provenance d'un ministère fédéral. Elle venait confirmer le rôle des AN comme dépôt officiel de documents photographiques du gouvernement fédéral. Avec la deuxième acquisition, celle du fonds W. J. Topley (n° d'entrée 1936-270), c'était la première fois que la production complète d'un studio de photographie canadien entrait aux Archives. L'importance indéniable de ce fonds devait renforcer le rôle des AN comme dépositaire de la collection nationales de portraits. Finalement, avec l'achat de la collection Sandford Fleming (n° d'entrée 1936-272), les Archives, pour la première fois, achetaient une importante collection de photographies d'une source privée, c'est-à-dire autre qu'un organisme gouvernemental ou commercial. Les années 40 et 50 ont été marquées par des acquisitions de moindre importance avec des exceptions d'envergure, dont celle de presque toutes les affiches de guerre produites par la Commission de l'information en temps de guerre et le transfert d'un grand nombre de portraits imprimés et de photos de la Bibliothèque du Parlement.

Les années 60 ont vu naître un certain engouement pour les œuvres et les études canadiennes, de même qu'une expansion du marché de l'art canadien. La Division des gravures et photos a procédé à une réorganisation administrative, en 1964, pour faire face à ces nouveaux défis : création d'une section plus dynamique, la Section des tableaux, dessins et estampes ainsi qu'une section distincte des archives photographiques qui deviendrait, en 1975, la Collection nationale de photographies. C'est aussi dans les années 60 que la division a reçu la responsabilité d'acquérir des films et des documents sonores, ce qui a entraîné la création de la Division des archives nationales du film, en 1972, appelée aujourd'hui la Division des archives cartographiques et audio-visuelles. En outre, en 1976, la Collection nationale de médailles est passée de la Division des services d'expositions au Département de l'iconographie. Au cours des années 60 et 70, l'équipe d'archivistes et le personnel de soutien ont été augmentés. En outre, un budget plus large a permis d'acquérir d'importantes collections publiques et privées d'œuvres d'art documentaire, d'enrichir les fonds et collections, et de combler des lacunes dans le domaine des archives visuelles en recourant aux ventes aux enchères. En même temps, l'acquisition des archives photographiques du gouvernement fédéral est devenue une préoccupation majeure. Aux fonds initiaux de 400 000 négatifs et photos de 1964 sont venus s'ajouter d'importants fonds des ministères de la Défense nationale, des Travaux publics, d'Énergie, Mines et Ressources, des Affaires indiennes et du Nord canadien et de l'Office national du film (ONF) pour n'en citer que quelques-uns. Des projets pilotes et des études en 1976 et en 1985 ont permis l'élaboration progressive d'une politique d'acquisition encore plus ambitieuse pour l'avenir, politique qui vise le secteur gouvernemental.

Pour le secteur privé, l'accent était surtout mis sur les photographes, les associations et les organismes professionnels d'où l'achat de collections complètes d'œuvres de photographes professionnels aussi célèbres que Kryn Taconis, Duncan Cameron, Ted Grant, Marc Ellefsen, Pierre Gaudard, Hans Blohm, et Yousuf Karsh, le plus illustre photographe portraitiste du Canada, dont la production complète a été achetée en 1987. Les fonds des grands journaux nationaux comme la *Gazette* de Montréal, le *Globe and Mail* et le *Daily Star* de Toronto sont versés de façon régulière. Les photographies et autres documents connexes d'associations comme les Photographes professionnels du Canada Inc. et le Canada's Aviation Hall of Fame font aussi partie des fonds et collections. Des initiatives à plus court terme ont permis d'acquérir des œuvres documentaires de photographes contemporains aussi prestigieux que John Reeves, Sam Tata, Jim Stadnick, Judith Eglington, et Vincenzo Pietropaolo, entre autres.

Au cours des années 80, tendances et initiatives nouvelles sont apparues. Ainsi, les programmes relatifs à l'art et à la photographie ont été fusionnés pour former la nouvelle Division de l'art documentaire et de la photographie en 1986. Au cours de cette même année, la DADP a fondé le Musée canadien de la caricature, dont le mandat est d'acquérir, de préserver et de rendre accessibles des documents relatifs à l'histoire de la caricature politique et du dessin humoristique au Canada. Après trois années de travail intense, tant au niveau des acquisitions que de la

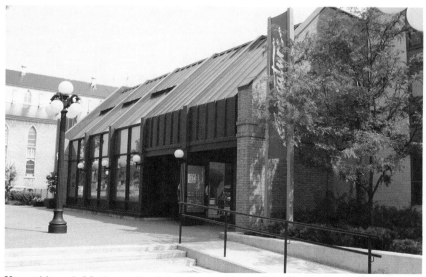

Vue extérieure du Musée canadien de la caricature, 136, rue Saint-Patrick, Ottawa (Ontario).

documentation, la salle d'exposition du musée située au 136 de la rue Saint-Patrick, près du marché By d'Ottawa, a été inaugurée le 22 juin 1989.

Les Archives postales canadiennes (APC) ont été créées en 1988. Leurs collections proviennent du transfert de tous les documents philatéliques, des documents connexes relatifs à l'histoire postale ainsi que des documents de la bibliothèque que possédaient Postes Canada à son ancien Musée national des postes fondé en 1971. Ce transfert concrétisait le mandat légal des Archives nationales de conserver pour la postérité les documents historiques du gouvernement canadien et leur remettait la collection initiale de timbres-poste des Archives qui avait été donnée au Musée national des postes et par la suite considérablement enrichie par la Société canadienne des postes. Les collections d'objets ont été données au Musée canadien des civilisations, qui gère le nouveau Musée national des postes. Une grande partie des documents du dix-neuvième et du début du vingtième siècle qui forment aujourd'hui la partie la plus importante des collections philatéliques des APC ont été acquis au cours des années 1971 à 1980.

Les APC acquièrent et conservent le patrimoine philatélique national et des documents connexes sur l'histoire postale. Elles s'occupent donc de l'entreposage, de la conservation et de la circulation des originaux. Grâce aux instruments de recherche, à l'accessibilité des originaux, et à une bibliothèque de référence, les fonds des APC, dont la collection nationale de timbres-poste, peuvent être consultés par tous.

Les fonds de la division, qui comprennent œuvres d'art, médailles, pièces héraldiques, caricatures, collections photographiques et philatéliques, représentent une imposante documentation variée et unique en son genre, absolument indispensable à l'étude de l'histoire, du gouvernement et de l'évolution sociale du Canada. Portraits, paysages, événements historiques, costumes, affiches commerciales, vues de ville, monuments architecturaux, histoire philatélique et postale sont particulièrement bien documentés. Les documents visuels rappellent non seulement des objets, des scènes et des gens, mais ils sont aussi le reflet de la société telle qu'on peut l'observer à travers les caricatures, les œuvres héraldiques, les timbres et les médailles. Même les œuvres d'art et les photographies spontanées et sans prétention peuvent témoigner de préoccupations et d'attitudes sociales, par le choix et le rejet de certains sujets, les formes décoratives ou les techniques d'exécution.

La DADP travaille sans relâche à enrichir fonds et collections faisant en sorte que les Archives nationales s'acquittent du vaste mandat qui leur est confié d'être la mémoire de la nation pour les générations actuelles et futures.

Division de l'art documentaire et de la photographie
Bureau du directeur

Art : Acquisition et recherche

– Acquisition, recherche, création d'instruments de recherche, préparation d'expositions et de publications, demandes de renseignements spécialisés du public et certains aspects du Musée canadien de la caricature.

Photo : Acquisition et recherche

– Acquisition, recherche, création d'instruments de recherche, préparation d'expositions et de publications, demandes de renseignements spécialisés du public et services externes.

Archives postales canadiennes

– Toutes les fonctions, de l'acquisition aux services externes en passant par la gestion des collections.

Gestion des collections

– Entrée et enregistrement, entre-posage, conservation préventive, préparation d'expositions et prêts, circulation des originaux, liaison et priorité de conservation, création d'instruments de recherche, certains aspects du Musée canadien de la caricature.

Services d'information

– Consultation des collections, catalogage, normes de description, bureautique, développement et entretien des systèmes, création d'instruments de recherche, certains aspects du Musée canadien de la caricature.

2 Services de la Division de l'art documentaire et de la photographie ──────

Consultation des fonds et collections

L'Unité de la consultation des collections donne accès aux collections de photographies, d'art documentaire et d'histoire postale de la division. Le chercheur n'y a recours qu'après avoir consulté au préalable la Division des services à la référence et des services aux chercheurs des Archives nationales. Les préposés à la consultation aident les chercheurs à définir leurs besoins exacts, à trouver les instruments de recherche appropriés, à localiser les originaux désirés. Les chercheurs peuvent consulter les instruments de recherche et les originaux dans des salles de lecture à leur disposition. Ceux qui souhaitent consulter des originaux doivent d'abord contacter la division pour s'assurer que les documents sont disponibles, et prendre rendez-vous avec un archiviste ou un préposé à la consultation qui les préparera.

Les chercheurs peuvent profiter sans restriction de la plupart des fonds et collections de la division, à quelques exceptions près; en effet, certaines restrictions peuvent être en vigueur, par exemple le droit d'auteur et des conditions négociées lors de l'acquisition. Ces restrictions visent habituellement à protéger la vie privée de personnes encore vivantes qui sont nommés dans les collections, ou à empêcher leur utilisation commerciale. L'accès à certains fonds du gouvernement pourra se trouver limité en vertu de la *Loi sur l'accès à l'information* et de la *Loi sur la protection des renseignements personnels* (1983). Les préposés à la consultation indiqueront dans ce cas la marche à suivre pour y avoir accès.

Le personnel de la référence entreprend de courtes recherches pour les personnes qui ne peuvent se rendre aux Archives nationales et qui formulent des demandes par téléphone, par télécopieur ou par lettre. Dans leurs demandes écrites, les chercheurs doivent s'efforcer d'être précis et fournir le plus d'indications pertinentes possible. La division fournit, sur demande, des conseils à d'autres dépôts d'archives.

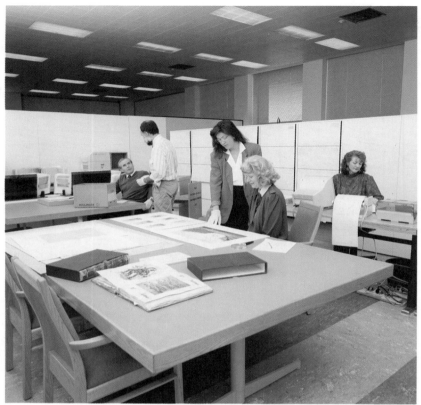

Employés de la Division de l'art documentaire et de la photographie aidant des chercheurs qui consultent des documents originaux dans l'aire de consultation.

Les chercheurs qui désirent des reproductions de documents originaux doivent en faire la demande aux préposés. Une liste des tarifs des services photographiques peut être obtenue sur demande. Il est possible d'obtenir des copies de la plupart des instruments de recherche à un prix minime.

Documentation

La documentation joue un rôle important pour faciliter l'accès et le contrôle des innombrables photos, documents philatéliques et œuvres d'art documentaire. Une équipe d'archivistes et de bibliothécaires secondée par le personnel de soutien décrit toutes nouvelles collections ainsi que certains articles individuels ou des séries choisis. La description consiste à indiquer le nom de l'artiste, du photographe et autres

créateurs, en plus de préciser la portée et le contenu, l'état physique, l'histoire administrative, et tout autre aspect des documents. Une bonne documentation aide à mieux comprendre et évaluer la portée historique d'une source.

Les documents décrivant les fonds et collections varient énormément, de la simple liste manuscrite ou dactylographiée aux stocks d'informations binaires encodées sur disque optique. Malgré tout, il est possible de distinguer trois grandes catégories de documentation :

1. Dossiers d'acquisitions ou de collections. Les fonds et collections de la DADP sont organisés en unités appelées acquisitions ou collections. Une acquisition correspond à tous les documents reçus d'une source en une seule fois tandis que les collections se voient généralement attribuer le nom de la source. L'étendue d'une acquisition varie d'une unique œuvre d'art à des centaines de milliers de photographies. Il existe 12 000 descriptions au niveau du fonds en vue d'un premier contrôle administratif pratique des millions d'articles de la division.

La plupart des notices d'acquisition ont été automatisées. Les préposés à la référence consultent souvent cette base de données pour répondre aux demandes précises des chercheurs. La seconde édition du *Guide des archives photographiques canadiennes*, publiée en 1984, fournit aussi des renseignements sur les collections de photos des AN et d'environ 140 autres dépôts d'archives, bibliothèques, musées et autres institutions à travers le pays. Les descriptions de collections y sont présentées en ordre alphabétique des noms de collections. Des tables analytiques et onomastiques détaillées aident à repérer facilement la notice désirée.

2. Catalogues. Un ensemble de 250 000 documents photographiques, d'art documentaire et d'histoire postale sont entièrement décrits ou classés dans des catalogues sur fiches. Chaque fiche de notice principale comporte une reproduction et une description du document original. Les notices sont classées par thèmes, noms de lieux et des personnes représentées sur les photos ou qui ont exécutées l'œuvre en question, c'est-à-dire les artistes et les photographes.

Toutes les notices de catalogue sont informatisées, ce qui nécessite une préparation plus longue et plus minutieuse, mais qui a l'avantage d'être plus souple pour la recherche et plus rapide pour la consultation. L'automatisation du vieux répertoire dactylographié est également en cours. L'application du disque optique pour la reproduction électronique des photos et des dessins est maintenant à l'état de projet pilote. Un modèle de ce système, connu sous le nom ArchiVISTA, muni d'un

disque qui emmagasine les 20 000 caricatures et dessins d'humour originaux de la division, se trouve dans la salle d'exposition du Musée canadien de la caricature.

3. *Instruments de recherche.* Des instruments de recherche, tels que catalogues et répertoires établis par les anciens propriétaires, accompagnent souvent les collections. Ces documents sont conservés et versés à une bibliothèque de plus de 200 instruments de recherche. Pour certaines des plus grosses collections, on a transféré les instruments de recherche sur microfiches.

Le personnel de la division produit également des instruments de recherche, qui sont la plupart du temps informatisés. En général, les documents sont catalogués au niveau des pièces et des séries et l'accès par sujet est parfois possible. Les instruments de recherche renferment une analyse et une histoire administrative des collections. D'autres instruments de recherche renferment des études approfondies des parties les plus populaires des collections, comme celles qui traitent des premiers procédés ou supports de la photographie — daguerréotypes et stéréogrammes — ou encore celles qui regroupent les œuvres de créateurs importants comme le photographe William Notman.

Circulation et prêt

Une importante fonction consiste à faire circuler les documents pour les besoins des chercheurs, les prêter pour des expositions internes des AN ainsi que pour des expositions à l'extérieur ou pour des publications. Près d'un demi-million d'articles circulent ainsi chaque année pour les chercheurs qui se présentent à la division. De plus, au cours des dernières années, la division a prêté en moyenne 250 objets d'art et 2 000 photos et pièces philatéliques sur une base annuelle à près de 35 établissements ou particuliers divers au Canada et à l'étranger. Parmi les derniers prêts particulièrement significatifs, notons les 43 œuvres d'art originales et un album de photographies pour l'exposition commémorant l'inauguration de la galerie de la nouvelle ambassade du Canada à Washington intitulée *La lumière qui remplit le monde*; 39 huiles et une estampe à la galerie d'art de l'université de Winnipeg pour l'exposition *No Man's Land : Tableaux des champs de bataille de Mary Riter Hamilton*; 134 photographies de la collection Karsh pour l'exposition au Musée des beaux-arts du Canada, *Karsh : l'art du portrait*; et 25 œuvres d'art pour l'exposition présentée par la Thunder Bay Art Gallery, *Frances Anne Hopkins (1838-1919) Le paysage canadien.*

Gestion des collections

La conservation permanente des collections d'art documentaire, de photographies, et d'archives postales relève de la division, qui s'occupe donc de toutes les opérations directement reliées au traitement des originaux : enregistrement, organisation primaire, entreposage, circulation, accès, prêt, exposition, conservation et sécurité. La division planifie également les priorités de conservation après avoir évalué les risques et les avantages des techniques de préservation et analysé les ressources disponibles. De plus, elle veille à ce que employés et chercheurs manipulent avec soin les originaux et que le contrat d'acquisition établi avec les Archives nationales soit conservé en lieu sûr.

Enregistrement

Cette fonction vise à assurer le contrôle de tous les documents arrivant à la division. Un système de suivi appelé « enregistrement provisoire » voit à leur sécurité dès leur arrivée jusqu'au moment où ils sont soit acquis, soit retournés à leurs propriétaires d'origine ou détruits. On procède à l'inscription des entrées dans les fonds et collections en numérotant la collection dans un ordre chronologique et séquentiel et en examinant toute la documentation qui l'accompagne. Toute sortie des originaux hors des aires d'entreposage pour consultation, exposition, restauration ou autres, est soumise à de nouvelles mesures d'enregistrement destinées à en assurer un contrôle constant.

Entreposage

La personnel de la division évalue les besoins en locaux pour les collections d'art documentaire, de photographies et d'archives postales et exerce une surveillance constante des aires d'entreposage en vue de contrôler la température et la sécurité. On compte huit dépôts au centre de la ville d'Ottawa en plus des voûtes froides de la région où sont conservées les photos au nitrate et les photos couleurs. De nouvelles installations d'entreposage à Renfrew sont en service. La salle d'exposition du Musée canadien de la caricature située au 136, rue Saint-Patrick, près du marché By d'Ottawa, relève de la division qui voit à la sécurité des originaux exposés. Tout nouveau plan concernant cet édifice ou une autre installation d'entreposage doit être réalisé en étroite collaboration avec les Services de l'aménagement et de la sécurité des Archives nationales du Canada. La division participe activement à la planification de nouveaux locaux pour le département.

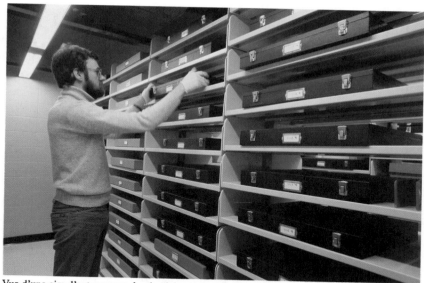

Vue d'une aire d'entreposage de sécurité pour les photos de la division; un employé consulte des pièces de la collection.

Protéger une collection, c'est l'organiser, au besoin, dans un ordre compatible avec son classement original, sa provenance et le but pour lequel elle a été créée. Les modes d'entreposage et les cartons appropriés sont choisis en fonction du média. L'on procède ensuite à des inventaires réguliers dans le but de s'assurer que tous les documents sont inscrits aux niveaux primaires requis et entreposés convenablement, et aussi que les registres de localisation sont exacts.

Conservation

La division planifie et met en œuvre toutes les mesures nécessaires pour la préservation, le traitement ou la restauration des collections. Elle fixe donc des priorités et choisit entre copier, entreposer ou traiter le document; elle travaille également en liaison étroite avec la Direction de la conservation qui recommande et évalue des stratégies de conservation. Approuver divers traitements précis de préservation, entreprendre des démarches pour faire réaliser des recherches sur les techniques dans ce domaine font partie de ses responsabilités, tout comme produire des rapports sur l'état de toutes les nouvelles acquisitions, de même que sur les documents en exposition, et faire périodiquement des enquêtes sur l'état et la stabilité des documents dans les fonds et collections. La division collabore aussi à tous les aspects du Programme d'intervention d'urgence des Archives nationales.

3 Fonds et collections de la Division de l'art documentaire et de la photographie ____

Art documentaire

L'art documentaire comprend toutes les formes de productions artistiques sur papier, sur toile ou sur tout autre support telles que peintures, aquarelles, dessins, miniatures et silhouettes; originaux et reproductions; affiches, cartes postales, cartes de souhaits, estampes et gravures de toutes sortes; œuvres de métal, de pierre, de bois ou de plastique qu'on ne trouve pas dans d'autres institutions, comme les médailles, macarons politiques, sceaux, pièces héraldiques, armoiries; et documents imprimés connexes comprenant livres illustrés, pancartes coloriées et affiches publicitaires. On compte près de 250 000 de ces pièces dans les fonds documentaires de la division.

Portraits, paysages, vues de ville et de monuments architecturaux, dessins de costume et d'articles commerciaux, documentation visuelle d'événements historiques contribuent à une meilleure compréhension de l'histoire et de l'évolution de la société canadienne. Mais pour être en mesure de répondre aux besoins créés par les nouvelles tendances de la recherche en histoire, il a fallu adopter une définition assez large du concept « art documentaire ». En l'appliquant aux lieux, aux gens et aux événements, un programme a été créé pour les œuvres produites au Canada de même que celles produites par des Canadiens vivant à l'étranger.

L'accès aux collections est assuré grâce à une série d'instruments de recherche et de catalogues donnant sur fiches des informations à la fois visuelles et textuelles. Des notices aux niveaux des acquisitions et des pièces sont aussi disponibles sur bases de données dans le but d'en faciliter l'accès, mais ce système n'est pas encore pleinement fonctionnel.

Œuvres d'art originales

I. Aquarelles et dessins

La division possède près de 21 000 aquarelles et dessins dont la plupart sont antérieurs à l'invention de la photographie. Seul un tout petit nombre date d'avant 1760, puisque les artistes de métier étaient plutôt rares en Nouvelle-France. Certains voyageurs français, il est vrai, dont Lahontan, Le Beau et Charlevoix, ont publié des images illustrant leurs récits de voyage, mais les esquisses originales sont aujourd'hui introuvables. Avec l'instauration du régime britannique au Canada, le nombre de voyageurs et d'artistes professionnels s'est accru. C'étaient surtout des officiers et plusieurs de leurs esquisses originales ont survécu. En fait, c'est à la présence de ces militaires, qui devaient documenter visuellement le pays, que nous devons la plupart des scènes et des paysages exécutés au Canada avant 1871, année du retrait des troupes britanniques. Les fonds comprennent peu de portraits ou de scènes d'intérieur, mais plusieurs vues topographiques et paysages de grande valeur artistique. Parmi ces artistes militaires les mieux connus, on peut retenir : James Peachey (connu 1773-1797), James Pattison Cockburn (1779-1847), George Back (1798-1878) et Henry James Warre (1819-1898).

Fonctionnaires coloniaux, épouses d'officiers, colons et artistes professionnels ont exécuté aquarelles et dessins pour illustrer ou commenter certaines scènes de la vie quotidienne, des débuts de la colonie à 1900. Des artistes tels que George Heriot (v. 1759-1839), M^me Millicent Mary Chaplin (v. 1794-1858), Peter Rindisbacher (1806-1834), William Hind (1833-1888) et M^me Frances Anne Hopkins

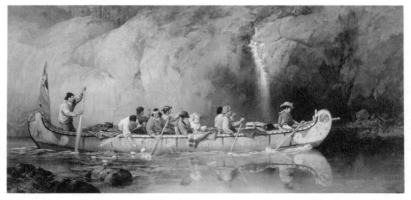

« Passage d'une cascade en canot, 1869 ». Huile sur toile de Frances Anne Hopkins. (C-2771)

(1838-1919) sont tous représentés par des collections considérables, et les éloges posthumes à leur égard ne font que s'accroître.

La pratique de l'aquarelle et de l'esquisse documentaire est moins répandue au Canada après 1870, en raison de la photographie, capable de capter les faits saillants de la vie quotidienne. Mais les fonds et collections n'en contiennent pas moins de nombreuses œuvres d'artistes professionnels, architectes, illustrateurs, artistes de guerre qui se sont fait connaître au Canada et à l'étranger au cours du vingtième siècle. Citons entre autres : Peter Dobush (1908-1980), Thomas Harold Beament (1898-1984), Franklin Carmichael (1890-1945) et Eric Aldwinckle (1908-1980).

Il est possible d'avoir accès à certaines œuvres en consultant un catalogue illustré sur fiches que l'on travaille à compléter et des listes informatisés. La division possède aussi une importante collection de documents exclusivement reliés à la description de l'histoire du vêtement. Les fonds de dessins originaux de costumes contiennent de nombreux dessins de mode réalisés par Roger L. Régor, un professeur de dessins de mode et couturier de Montréal, et par plusieurs de ses élèves; des groupes importants de dessins de costumes de scène réalisés par quelques dessinateurs canadiens ainsi que des dessins de costumes pour les productions dramatiques des réseaux anglais et français de Radio-Canada. On trouve aussi de nombreux documents illustrant des costumes militaires, des habits religieux et ceux des métiers ordinaires qui se pratiquaient en France aux dix-septième et dix-huitième siècles. Cette dernière catégorie est surtout constituée de copies d'originaux français réalisées par l'artiste canadien Henri Beau dans les années 20.

De nombreuses publications sur le costume peuvent aussi être consultées. Ce sont plus de 1 000 planches de mode, dont la plupart sont coloriées à la main, et plus de 3 000 magazines et catalogues de mode européens, américains et canadiens du dix-neuvième et du vingtième siècle. Contrairement aux magazines qui présentent de la haute couture, les catalogues des grands magasins comme Eaton et Sears nous font connaître la mode portée par les gens ordinaires.

II. Peintures, miniatures et silhouettes

Les fonds comprennent environ 1 200 huiles, la majorité sur toile, mais il existe aussi des œuvres sur bois, sur planches et sur d'autres supports. Les événements historiques, les exploits militaires, les paysages et les vues d'exploration y sont tous représentés, mais le gros de la collection est formé de portraits. Ils présentent des premiers ministres et d'autres politiques, des gens d'affaires et des militaires canadiens célèbres, des ecclésiastiques, ainsi que des gens ordinaires de toutes les couches

sociales. Les artistes tels que Théophile Hamel (1817-1870) et William Sawyer (1820-1889) comptent parmi les plus connus des nombreux portraitistes représentés dans les fonds et collections.

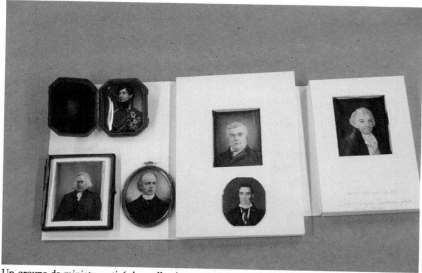

Un groupe de miniatures tiré des collections comprenant George IV en prince régent, sir Wilfrid Laurier et sir John Thompson.

Une miniature est une peinture de petites dimensions — environ 10 cm de hauteur au maximum — sur parchemin, sur ivoire ou sur cuivre dans le cas de l'émail. Les minces feuillets d'ivoire absorbent une partie de la lumière ambiante, ce qui leur donne une luminosité variable. L'artiste applique alors au verso de ces feuillets des couleurs dont les teintes s'ajoutent à celles de la face. Appelée la miniature du pauvre, mise à la mode par Étienne Silhouette (1709-1767), la silhouette est une représentation visuelle résultant de l'application d'un papier découpé sur une surface contrastante. Monochrome, ce type d'œuvre ne laisse voir généralement que le profil des personnages et des objets. La miniature et la silhouette servaient habituellement à la création des portraits et jouissaient d'une grande popularité avant l'invention de la photographie. Bien qu'aucune étude d'ensemble n'ait été publiée sur la miniature et la silhouette canadiennes, les annonces publiées dans les journaux anciens et certains fonds laissent supposer que des milliers de portraits ont été ainsi exécutés. La division compte une centaine de miniatures et autant de silhouettes, presque toutes réalisées entre 1750 et 1850.

Comme pour les aquarelles, l'accès aux peintures, miniatures et silhouettes est possible par catalogue sur fiches et certaines listes informatisées.

III. Caricatures et dessins d'humour

La caricature est une représentation graphique satirique ou humoristique de personnages, d'événements de la vie quotidienne ou de la réalité. Bien qu'à l'origine la caricature ne fût pas faite pour être publiée, la plupart le sont aujourd'hui, soit en feuilles détachées, soit en page éditoriale de quotidiens, d'hebdomadaires ou de périodiques. Connues sous le nom de caricatures éditoriales au Canada et aux États-Unis, et de caricatures politiques en France et en Angleterre, les caricatures traitent presque toutes de thèmes politiques, économiques, tels le chômage et l'inflation, les relations syndicales-patronales et le style de vie incluant transport, religion, santé, loisirs, alimentation, boisson et congés. La caricature n'est devenue un puissant moyen de communication visuelle qu'à la fin du dix-neuvième siècle avec l'essor spectaculaire de la presse quotidienne, l'apparition de techniques d'impression moins coûteuses et plus faciles, et la démocratisation de l'alphabétisation. Les grands journaux ont pris l'habitude de publier une caricature politique vers 1900, et aujourd'hui, presque tous en publient une ou plusieurs dans chaque numéro. La publication d'albums séparés s'est aussi développée comme moyen d'assurer la diffusion de la caricature et de la rendre partiellement indépendante de la presse.

La division possède un grand nombre de caricatures du dix-huitième siècle sur le Canada et les affaires canadiennes, mais les caricatures politiques telles que nous les connaissons aujourd'hui n'ont fait leur apparition régulière au pays qu'à partir de 1849 dans le journal *Punch in Canada* (1849-1850). Les premières à être publiées dans le *Canadian Illustrated News* de 1869 à 1883 et par le célèbre caricaturiste John W. Bengough dans *Grip*, à partir de 1873, ont imposé la mode des caricatures politiques au pays. Depuis lors, de nombreux caricaturistes canadiens se sont distingués tant au niveau national qu'international. La plupart d'entre eux sont représentés dans les fonds et collections par des originaux ou des publications qui en ont été faites.

Les Archives nationales s'intéressent depuis longtemps à la caricature. Avant 1900, elles avaient fait l'acquisition d'un certain nombre d'affiches à saveur caricaturale des élections de 1887 et 1891. Vers 1925, le *Catalogue des gravures...* fait explicitement mention de l'existence de collections de plus de 1 000 caricatures. L'important don du *Star* de Toronto de 1 220 caricatures politiques originales de Duncan Macpherson aux Archives en 1980 a suscité un regain d'intérêt pour le sujet. En mai 1986, le programme du Musée canadien de la caricature a

« Relevant la norme [Wilfrid Laurier, jeune], 1877 », dessin original par Henri Julien pour une caricature publiée dans le *Canadian Illustrated News*, 1877. (C-41603)

été lancé et, depuis ce temps, les collections sont passées de 4 000 à plus de 30 000 originaux, incluant des acquisitions majeures d'œuvres de Leonard Norris, Sid Barron, Adrian Raeside, Robert La Palme, Rusins Kaufmanis, Jean-Marc Phaneuf, John Collins, Roland Pier et Ed McNally, ainsi qu'une autre plus récente d'œuvres de Duncan Macpherson. La division possède aussi plusieurs milliers de caricatures du dix-huitième et du dix-neuvième siècle, de même qu'un petit nombre croissant d'œuvres humoristiques exécutées pour le plaisir par des particuliers.

Les dessins originaux de bandes dessinées et les publications elles-mêmes ont aussi été acquis, mais à un rythme moins soutenu. La collection Cyrus Bell, la plus importante que possède la division à cet égard, comprend sept séries de bandes dessinées sur la Seconde Guerre mondiale : *Wow*, *Active*, *Commando*, *Triumph*, *Dizzy*, *Don*, et *Joke*. Acquise en 1972, elle renferme 277 titres (2 301 dessins originaux) et 358 magazines dont chacun contient en moyenne 10 bandes dessinées décrivant la guerre sous tous les angles. Les fonds et collections de bandes dessinées de la division totalise près de 4 000 documents originaux et titres publiés.

Pour avoir accès aux fonds de caricatures et de bandes dessinées, il faut consulter les dossiers des artistes et des inventaires manuels. Quant aux caricatures politiques, elles sont accessibles grâce à une base de données informatisée; il est possible d'y accéder visuellement par l'informatique au moyen du disque optique numérique et ce, pour la plupart des fonds.

IV. Armoiries, drapeaux, sceaux et médailles

La division conserve d'importantes collections d'œuvres héraldiques incluant près de 4 000 armoiries dessinées ou imprimées, 1 000 drapeaux et 300 sceaux et moules. La plupart d'entre elles proviennent du gouvernement ou ont été acquises à la suite de projets gouvernementaux tel le concours de drapeaux de 1964. Tous les sceaux officiels, y compris le Grand Sceau du Canada et les sceaux privés des gouverneurs généraux aboutissent aux Archives après avoir été retirés de la circulation. La division possède une bibliothèque spécialisée en héraldique, sigillographie (étude des sceaux) et en vexillologie (étude des drapeaux) qui comprend les meilleurs ouvrages, spécialement ceux de la seconde moitié du dix-neuvième siècle alors que l'intérêt pour l'héraldique et ses applications culminait.

Les médailles sont habituellement créées pour récompenser un mérite ou pour perpétuer le souvenir d'une personne ou d'un événement. Avec plus de 14 000 pièces, la collection de médailles de la division est la plus importante sur le plan national et la seule capable de témoigner

des diverses expressions de cet art au pays. Elle reflète un éventail imposant d'activités à tous les échelons de l'État, y compris la vie militaire, comme en témoignent deux Croix de Victoria, ainsi qu'à tous les échelons de la société, à savoir les municipalités, les établissements d'enseignement (distinctions scolaires), les églises, les sociétés savantes et professionnelles (distinctions maçonniques), les organisations sportives et les organisations de loisirs. Elle documente en outre toutes les époques de l'histoire canadienne et comprend non seulement des médailles de prestige qui ont trait au Canada en général, mais aussi des médailles plus modestes d'intérêt régional. Elle ne collectionne pas de pièces de monnaie —, qui sont conservées par le Musée de la Monnaie de la Banque du Canada; les AN lui ont fait don en 1965 de leur collection de 17 000 pièces de monnaie —, mais on y trouve des dollars de commerce de fabrication récente, lesquels, malgré leur valeur d'échange nominale, ont le même rôle que la médaille. La collection comprend aussi un certain nombre de pièces disparates qui, sans être des médailles, s'y apparentent d'une façon ou d'une autre et ont une valeur historique, par exemple, des jetons de communion, des insignes non militaires et des macarons.

La collection est beaucoup plus qu'une source d'illustrations pour des biographies, l'histoire des institutions ou l'histoire en général. Si elle offre aux collectionneurs et aux numismates un matériel de première main pour des études comparatives au niveau des techniques utilisées, elle se révèle encore plus importante pour l'étude des coutumes et des mécanismes qui servent à reconnaître le mérite et à motiver les êtres humains. La production de dessinateurs canadiens aussi bien connus que Louis-Philippe Hébert (1850-1917), Alfred Laliberté (1878-1953), Tait Mackenzie (1867-1938) et Emmanuel Hahn (1881-1957), parmi d'autres, est représentée dans les fonds et collections. Ceux-ci s'enrichissent régulièrement de nouvelles acquisitions, et lorsque c'est possible, la division s'adresse directement à ceux qui émettent de nouvelles médailles pour en obtenir.

Les inventaires des collections d'héraldique, de drapeaux, de sceaux et de médailles seront bientôt disponibles au moyen d'une base de données.

Documents imprimés

I. Estampes

Une estampe est exécutée à partir d'un des procédés suivants : héliogravure, impression à plat, sérigraphie. Depuis 1906, les rapports annuels des Archives font état de nombreuses acquisitions d'estampes au point

où la plupart de celles qui ont trait au Canada et qui ont été imprimées avant la Confédération font partie de nos fonds. S'y trouvent plus de 90 000 estampes de toutes sortes en feuilles détachées ou reliées en albums. En plus des paysages et des vues urbaines qui en constituent la plus grande partie, on retrouve aussi 10 000 portraits d'administrateurs coloniaux, de commerçants et de soldats. Ces estampes favorisent une connaissance approfondie de l'histoire canadienne et ce à toutes les époques et sur l'ensemble du territoire.

L'accès aux fonds d'estampes est assuré par des instruments de recherche manuels, tels que ceux pour les 118 gravures du *Canadian Scenery*, publiées par William H. Bartlett en 1840; pour les quelque 300 illustrations concernant le Canada parues dans l'*Illustrated London News* (1843-1890); pour les 15 000 illustrations en ordre alphabétique de titres parues dans le *Canadian Illustrated News* (1869-1883); pour les 603 illustrations, selon l'ordre de titres, publiées dans *Picturesque Canada* à Toronto en 1882; pour l'index des portraits gravés; et les dossiers d'artistes et de portraits.

II. Cartes

La division possède trois catégories de cartes : les cartes de souhaits, les cartes commerciales et les cartes postales. Elles sont généralement produites par un procédé photomécanique : telles la similigravure et la photolithographie. La collection de cartes de souhaits comprend des cartes d'anniversaire, de Pâques, de Noël et d'autres fêtes. Un grand nombre d'entre elles ont été produites par des artistes qui en ont envoyé à des gens comme Harry Orr McCurry, directeur du Musée des beaux-arts du Canada de 1939 à 1955. La collection McCurry comprend des créations d'artistes tels que A.J. Casson, Albert Dumouchel, L.L. Fitzgerald, Lawren S. Harris, A.Y. Jackson, Robert La Palme, Alfred Pellan, Walter J. Phillips, et F. H. Varley. La collection de cartes Hallmark Canada contient aussi un grand nombre d'œuvres commandées à ces mêmes artistes. Elle comprend près de 3 000 cartes de souhaits.

Les cartes commerciales servaient souvent aux entreprises pour annoncer leurs produits ou étaient incluses dans les emballages de produits comme la gomme et le tabac. La division possède environ 3 000 de ces cartes dont le groupe le plus important est représenté par la collection Andrew Merrilees.

Les cartes postales portent plusieurs messages qui s'ajoutent à la valeur de la photographie : le ou les timbres et le ou les cachets d'oblitération, donc une date et un lieu d'expédition; des noms; une inscription; et souvent la mention d'un éditeur ou d'un imprimeur. Elles permettent aussi d'étudier les techniques d'impression. La division

possède près de 6 000 cartes postales, de 1890 à nos jours, et toutes les régions du Canada sont représentées.

Divers instruments de recherche manuels et des inventaires de collections contiennent des descriptions de ces collections de cartes. Quelques-unes sont dans le catalogue sur fiches ou dans des bases de données informatisées.

III. Affiches

Créée habituellement par un procédé d'impression à plat, sérigraphique ou photomécanique, l'affiche attire l'attention, annonce un produit ou influence l'opinion publique. Elle était peu utilisée au Canada avant les années 1880, période où un certain nombre de compagnies privées et deux grands partis politiques ont commencé à en produire abondamment. La campagne électorale de 1891 a donné lieu à quelques affiches inoubliables du Parti conservateur mettant en vedette sir John A. Macdonald. Certains exemplaires uniques font partie des fonds et collections de la division. L'affiche canadienne atteint son apogée durant la Première Guerre mondiale lorsqu'elle est utilisée de toutes les façons, autant comme instrument de propagande pour assurer le recrutement et lever des fonds, que pour livrer des messages de sécurité publique et de réconfort. La collection d'affiches de la Première Guerre mondiale comprend des productions de quinze autres pays.

Tirée à des milliers d'exemplaires et véhicule d'idées aussi concises que frappantes, l'affiche s'est avérée le moyen de communication de masse le plus efficace avant la radio et la télévision. Entre les deux guerres, le tourisme, le transport et les activités de l'Empire Marketing Board, qui visait à faire connaître les produits de plus de 30 pays, ont donné lieu à des œuvres qui forment un ensemble impressionnant. Pendant la Seconde Guerre mondiale, la Commission canadienne de l'information en temps de guerre a produit des affiches de propagande par milliers, dont plusieurs pour la première fois dans les deux langues officielles, dans le but de promouvoir le recrutement, la vente des obligations de la Victoire et d'autres programmes gouvernementaux destinés à soutenir l'effort de guerre.

Au cours de la seconde moitié du vingtième siècle, l'affiche canadienne se diversifie en suivant les courants internationaux. Délaissant la propagande militaire, elle s'oriente rapidement vers le bien-être public, les services à la population et les campagnes d'information. Les gouvernements fédéral et provinciaux ainsi que des entreprises privées deviennent des producteurs importants. L'affiche commerciale connaît un formidable développement lié à la prospérité d'après-guerre, mais la division en possède peu de cette catégorie. Dans les années 60, une

forme d'affiche stylisée, axée sur des messages symboliques, commence à se répandre de plus en plus au Canada, cherchant souvent à promouvoir des activités culturelles. La division possède un grand nombre de ces affiches dont plusieurs sont dues à des dessinateurs canadiens bien connus.

En plus des importantes collections d'affiches de guerre, la division a hérité de nombreux autres fonds de certains organismes gouvernementaux tels que le Centre national des arts, les Musées nationaux du Canada et le ministère de la Santé nationale et du Bien-être social.

Les chercheurs peuvent avoir accès à une partie des collections grâce à un inventaire automatisé auteurs-titres. Les 30 000 autres titres sont accessibles à l'aide d'inventaires manuels. Le public dispose également de plus de 1 000 dossiers d'artistes classés par ordre alphabétique et d'une bibliographie sur l'étude de la conception et de l'évolution de l'affiche au Canada et dans le monde.

Photographie

Les AN comptent près de 15 millions de photographies qui constituent une source de documentation visuelle de première importance sur l'histoire et la culture canadiennes, de 1840 à nos jours. Quel que soit le procédé, quel que soit son âge, le document photographique représente un témoin capital et souvent privilégié non seulement de lieux, faits et personnages bien précis, mais encore de la culture qui l'a produit. La photographie transcende le détail historique et révèle aussi la société de son temps; c'est pourquoi ces collections si riches en images de projets gouvernementaux, d'entreprises commerciales, de personnalités et de particuliers, de photojournalistes de talent et de photographes amateurs consciencieux, témoignent à leur façon de nos opinions, nos espoirs et nos idéaux.

Les origines de la photographie canadienne remontent à 1839, l'année des premières révélations à Paris du « nouvel art de peindre avec le soleil », l'incroyable procédé photographique de Daguerre. À la même époque, un seigneur du Québec en visite en France, Pierre-Gaspard-Gustave Joly de Lotbinière est parmi les premiers à entendre parler de cette invention : il se procure un appareil et commence à prendre des daguerréotypes. Malheureusement, ses œuvres sont actuellement introuvables.

Cependant, plusieurs des premiers daguerréotypes pris en Amérique du Nord britannique ont survécu, et 150 de ces images

uniques, dont quelques-unes élégamment encadrées et enchâssées dans de précieux écrins, sont conservées aux Archives et sont directement accessibles par inventaire automatisé. Bien qu'il soit impossible d'identifier ou d'attribuer la plupart d'entre eux, certains sont des portraits d'éminents politiques et de citoyens ordinaires. On trouve par exemple un joli médaillon contenant un portrait qui date des années 1840 de l'avocat de Kingston et futur premier ministre du Canada, John A. Macdonald, une photo de mariage de Samuel Leonard Tilley et sa femme, un portrait de Louis-Joseph Papineau, et un autre du chef ojibwé Maungwudaus, alias George Henry. En plus de révéler les traits caractéristiques des personnages, ces photographies témoignent des coutumes sociales du temps par la place qu'occupe chacun dans la photo, le choix des décors en studio et des costumes, et par certaines formes de manipulation. De telles poses sont révélatrices de l'image que les Canadiens voulaient léguer d'eux-mêmes et des choses qui les entouraient au milieu du dix-neuvième siècle, quand ils se laissaient tenter par cette nouvelle technique ultramoderne. En de rares occasions, les photographes osaient s'aventurer hors des studios pour capter des vues urbaines ou des paysages; les quelques daguerréotypes pris à l'extérieur qui sont conservés aux AN comprennent une vue des ruines de la brasserie Molson à Montréal après l'incendie qui la ravagea en 1852, et une autre du moulin Allan à Guelph dans le Haut-Canada.

La photographie canadienne (1860-1890)

Au moment où les pères de la Confédération se réunissent à Charlottetown, la photographie est si avancée qu'on peut désormais obtenir plusieurs épreuves sur papier à partir d'un négatif sur plaque de verre. Au cours des années 1860, la photographie commerciale connaît un essor prodigieux. Des centaines d'hommes et de femmes se lancent dans l'exploitation de ce nouveau commerce lucratif et offrent à leurs clients une panoplie d'épreuves rendues possibles grâce au procédé du collodion humide : ambrotypes, ferrotypes, épreuves d'album, cartes de visite, portraits cabinet et stéréogrammes. Des milliers de portraits et de vues aux tons riches et chauds de l'albumine ont été acquis auprès de collectionneurs, négociants et maisons de vente aux enchères. Dans la collection Edward McCann, on trouve quelques-uns des personnages et des sites les plus célèbres du Canada du milieu du dix-neuvième siècle. Parmi les fonds et collections de plus de 4 000 stéréogrammes aux AN, accessibles par inventaires informatisés, on retrouve des images stéréoscopiques faites à la main de William Notman dans la collection de livres de Joseph Patrick, des cartes stéréoscopiques populaires de photographes individuels dans les collections Garry Lowe et Russel Norton ainsi que des productions en masse de grandes maisons d'édition du tournant du siècle. De magnifiques albums assemblés par des

fonctionnaires coloniaux, officiers de marine et hommes d'affaires prospères donnent une idée encore plus précise des sujets et des événements qui, aux yeux des premières générations, méritaient de passer à l'histoire.

« The Gore » : rue King, vue en direction de l'est, Hamilton, Canada-Ouest [Ontario], v. 1860, albumine. Photo : Robert Milne. (K-0000026)

À mesure que le dix-neuvième siècle progresse, le négatif à la poudre d'argent gélatiné et l'arrivée de dispositifs portatifs et moins coûteux permettent aux photographes de travailler plus facilement à l'extérieur de leurs studios et révolutionnent la pratique et le but de la photographie. Une popularité grandissante, des possibilités nouvelles et un public renouvelé, tout concourt à donner un « second souffle » à la photographie : elle peut enregistrer des événements historiques, des activités culturelles et des fêtes; promouvoir le tourisme et des entreprises commerciales. Cet essor prodigieux de la phototographie va favoriser de façon significative la description des particularités géographiques du pays.

À ce titre, la collection réunie par Sanford Fleming, l'ingénieur et homme d'affaires qui assura la coordination de nombreuses missions officielles d'exploration du gouvernement, constitue une source de documentation privilégiée pour étudier l'expansion des frontières du

Canada de cette époque. Les épreuves qu'on y trouve, réalisées par des pionniers de la photographie tels que Humphrey Lloyd Hime, Benjamin Baltzly, Charles Horetzky et Alexander Henderson documentent l'exploration, les levés de plans et la construction du chemin de fer national. L'œuvre de Henderson en particulier, est avantageusement connue pour son interprétation originale du paysage canadien; un inventaire informatisé en facilite la recherche à travers les multiples acquisitions de la division.

En outre, près de 2 000 photographies du célèbre studio William Notman sont dispersées parmi un grand nombre d'acquisitions. Ce studio a été en affaires à Montréal de 1859 à une date fort avancée du vingtième siècle. Ayant plus de 21 succursales au Canada et aux États-Unis, l'empire Notman est un exemple frappant de l'enthousiasme et des ambitions de cette époque. Notman et ses successeurs ont redéfini l'excellence non seulement dans l'art du portrait et des reproductions artistiques, mais aussi dans la représentation de paysages pour toutes les régions du pays. C'est cette entreprise notamment qui a produit les premières vues le long des voies du Canadien Pacifique, répandant partout l'image de beauté et de richesses naturelles du Canada. La majorité des photos de Notman sont inventoriées dans des listes informatisées.

De même, la collection du studio Livernois de Québec avec ses 1 500 négatifs sur plaque de verre de Jules-Ernest Livernois contient de nombreuses photos d'immeubles, de villes, de la campagne environnante de Québec du dix-neuvième siècle et des activités quotidiennes des habitants de la province.

Photographie du gouvernement canadien

Le gouvernement canadien a rapidement reconnu la valeur documentaire de la photographie et s'en est servi pour documenter la colonisation dans l'Ouest. À partir des années 1850, la photographie gouvernementale représente une source de documentation inestimable pour l'étude de la topographie canadienne et de la culture autochtone. Ce précédent va favoriser l'utilisation de la documentation photographique pour les projets de recherche parrainés par le gouvernement. Les photos commandées ou accumulées par les ministères et organismes du gouvernement canadien représentent le quart des fonds et collections de photographies de la division, soit un peu plus de quatre millions de documents.

Les acquisitions provenant du ministère de l'Énergie, des Mines et des Ressources, de ses prédécesseurs et de la Commission géologique du Canada comprennent plus de 100 000 photos, notamment celles

prises par Humphrey Lloyd Hime lors de la mission d'exploration de l'Assiniboine et de la Saskatchewan de 1857-1858; des photos de Charles Horetzky prises lors des relevés de 1872 et 1875 pour le Canadien Pacifique; des photos d'explorations prises dans l'Arctique comme l'expédition de 1897 de Wakeham jusqu'au détroit d'Hudson et l'expédition de 1903-1904 de A.P. Low; des photos de la ruée vers l'or du Klondike; du levé de la frontière internationale de 1893-1919; de l'immigration et de la colonisation de l'Ouest canadien et des photos sur divers aspects de l'agriculture et de l'industrie.

Plus de 80 000 photos venant du ministère des Affaires indiennes et du Nord canadien et remontant à 1880 documentent la vie des autochtones. Les collections comprennent également des photos de parcs nationaux, de lieux et de monuments historiques, de forts de diverses régions, et d'endroits des Territoires du Nord-Ouest et de l'archipel arctique. Ces documents se comparent aux photogravures de la série complète du *North American Indian* publié par Edward S. Curtis de 1907 à 1936 pour mieux faire connaître la condition des autochtones telle que perçue par les Blancs.

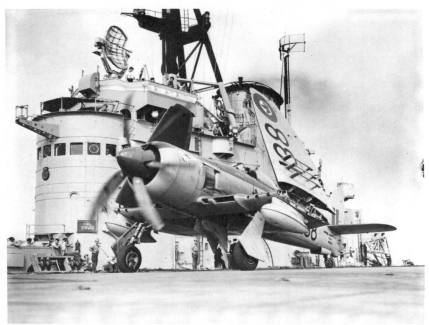

Un avion *Sea Fury* rangé à l'avant du porte-avions *Magnificent* durant l'exercice « New Broom », négatif tiré de la pellicule de sécurité 100 x 125 mm, 14 septembre 1954. Photo : Robert W. Blakley/ Canada : ministère de la Défense nationale. (PA-134184)

Le fonds de plus de 600 000 photos du ministère de la Défense nationale illustre la participation canadienne à la guerre des Boers, aux deux guerres mondiales et à la guerre de Corée. Il comprend des photos des opérations, du personnel, des bases et du matériel de l'armée de terre, de la marine et de l'aviation canadiennes, tant au Canada qu'à l'étranger. On trouve également des photos sur les projets d'assistance-chômage administrés par le ministère de 1932 à 1936.

Les applications scientifiques de la photographie à la recherche gouvernementale sont évidentes dans de nombreuses collections telles que celles des Travaux publics, du Conseil national des recherches et d'Agriculture Canada. La contribution canadienne au design international est attestée par les documents photographiques de l'ancien Conseil national du design, tandis que l'imposante collection de diapositives de l'Agence canadienne de développement international constitue un témoignage visuel de la contribution du Canada au développement international.

Les 130 000 images acquises du Bureau de cinématographie du gouvernement du Canada et de l'Office national du film du Canada se trouvent parmi les collections gouvernementales les plus consultées. Ces photos, qui datent de 1920 à 1962 environ, nous font voir l'agriculture, diverses industries, des produits industriels; le milieu urbain et rural, et des activités de la vie quotidienne des Canadiens. Ces photos publicitaires sont donc des documents importants sur l'histoire récente du Canada et sur la recherche d'une identité nationale.

Le secteur privé

L'imposante collection du studio William James Topley a été acquise par les AN en 1936. C'était la première fois que cette institution faisait l'acquisition d'une grande collection d'un établissement commercial. Composée de quelque 150 000 photos, cette collection comprend de nombreux portraits de personnalités politiques, de fonctionnaires et de résidents d'Ottawa entre 1868 et 1923, en plus de photos de la ville elle-même et de la région de la capitale nationale. D'autres importantes collections de studio ont aussi été acquises, dont celles de Paul Horsdal, J.A. Castonguay, Max et June Sauer, Pierre Gauvin-Evrard et Pierre Gaudard.

En 1987, les Archives ont fait l'acquisition d'une des collections les plus célèbres au pays, celle du légendaire photographe portraitiste Yousuf Karsh. Cette collection contient plus de 340 000 photos et négatifs d'éminentes personnalités canadiennes et internationales de 1932 à 1987. On peut admirer dans le hall d'entrée de l'immeuble des AN une exposition de portraits tirés de la collection Karsh.

Robertson Davies, épreuve aux sels d'argent, 4 septembre 1977. Photo : Yousuf Karsh. (PA-164278)

L'avènement de la reproduction photomécanique dans le dernier tiers du dix-neuvième siècle a rendu possible l'impression simultanée du texte et des images. Du point de vue économique, c'était la porte ouverte sur la photographie pour un public de plus en plus grand, avide d'informations visuelles et nullement enclin à mettre en doute la rigueur documentaire de l'image photographique. On comprend dès lors que les éditeurs de journaux aient été parmi les producteurs les plus prolifiques de photographies. Aux Archives nationales, plusieurs importantes collections de négatifs ont été acquises de grands journaux canadiens. Celle de la *Gazette* de Montréal se compose de plus de 600 000 photographies, de 1937 à 1977. Celle du *Star* de Montréal en compte plus de 750 000,

de 1927 à 1980. La collection de plus de 800 000 photographies du *Globe and Mail* commence en 1962, et celle du *Daily Star* de Toronto comprend près de quatre millions de photos, de 1967 à 1990. Ces collections constituent une source précieuse pour l'histoire contemporaine depuis les années 50, au moment de la montée phénoménale de la popularité du légendaire joueur de hockey du Canadien de Montréal Maurice « Rocket » Richard, jusqu'à la couverture de la population croissante des sans-abri au cours des années 80.

Les Archives ont également acquis des œuvres choisies de photographes et même des collections entières des plus célèbres photojournalistes indépendants ou à l'emploi de périodiques canadiens. Des collections considérables de photos signées Michel Lambeth, Kryn Taconis, Walter Curtin, Duncan Cameron et Ted Grant, entre autres, constituent un héritage visuel impressionnant tant par leur valeur historique que par leur qualité artistique.

Des collections gigantesques ont aussi été accumulées par des particuliers tels que Andrew Merrilees, un industriel qui, pendant plus de quarante ans, a collectionné des photos de trains à vapeur et électriques du Canada et des États-Unis, dont des photos de moteurs, de matériel roulant et de bâtiments. Sa collection s'est aussi étendue aux véhicules (autobus, avion commercial, camion, break, traîneau à cheval, voiture personnelle), au matériel de pompiers, aux bateaux et au transport maritime. Il a notamment acheté toutes les collections de négatifs de plus de 40 studios de photographie, commerces et collectionneurs privés. Le résultat est extraordinaire, une collection de près de 340 000 photographies des années 1850 à 1979!

Les Archives ont également acquis la production de près de 200 photographes toujours vivants. Ces photos représentent tout un éventail de préoccupations contemporaines vues par les grands maîtres de la photographie documentaire au Canada. Des particuliers tels que Harry Palmer, Geoffrey James, Michael Schreier, Clara Gutsche, Louise Abbott, Robert Bourdeau ont laissé aux générations futures des documents visuels sur l'évolution de la culture canadienne dans le temps et l'espace. Des listes informatisées facilitent l'accès à ces collections.

La libéralisation de la photographie a aussi eu une influence marquante sur la documentation visuelle. Quand George Eastman a lancé sur le marché, en 1888, de petits appareils Kodak portatifs avec le slogan suivant : « Appuyer sur le bouton, nous ferons le reste », une foule de citoyens ordinaires se sont mis à faire de la photographie, interprétant de façon personnelle leur milieu et documentant les événements de leur vie quotidienne. Les perfectionnements des nouveaux appareils ont

permis aux néophytes et aux amateurs de produire des photos qui se démarquent d'une manière originale de celles plus structurées de nombreux professionnels. Cependant, une fois reconnues comme telles, c'est-à-dire comme photos d'amateurs, elles ne manquent pas de nous renseigner sur la vie privée de personnages publics tels que l'ancien premier ministre William Lyon Mackenzie King ou la féministe Florence Fernet-Martel. Les historiens spécialisés en histoire sociale s'intéressent tout particulièrement aux collections de photos personnelles à cause de l'intimité et de la simplicité des sujets traités. On trouve, par exemple, dans les albums de Robert Reford, un des premiers à posséder un appareil Kodak, l'illustration de toute une série de scènes de la vie courante, allant des loisirs des Montréalais des années 1890 au travail des autochtones dans les conserveries de la Colombie-Britannique; May Ballantyne d'Ottawa, pour la même époque, présente les activités de ses frères et sœurs, et Henry J. Woodside montre des images de prospecteurs pendant la ruée vers l'or du Klondike.

Alors que beaucoup de photographes amateurs s'en tenaient à leur milieu, d'autres choisissaient de s'intéresser aux valeurs esthétiques de cette technique en léguant de nombreuses et poignantes images, quelquefois non dépourvues de beauté. À la suite d'un programme de recherche spécial, la division a acquis quelque 60 000 photos d'amateurs couvrant la période de 1880 à 1940. Ces collections sont présentées dans *Le cœur au métier*, un livre publié par les Archives nationales en 1984.

Après 1900, le pictorialisme devient la tendance nouvelle la plus significative de la photographie canadienne. Phénomène international, ce style tendait à considérer la photographie comme un des beaux-arts. En s'associant à des groupes tels que le Toronto Camera Club et la Photo-Secession de New York, Sydney Carter se présenta comme le chef de file de ce nouveau style qui devait éventuellement dominer la photographie professionnelle des années 20 à 40. Carter a été l'un parmi les douzaines de Canadiens qui ont acquis une réputation nationale et internationale en participant à de nombreux salons de la photo au Canada et à l'étranger, et en contribuant à répandre la popularité des salons au pays. Sa collection de quelque 400 photos prises entre 1902 et 1950 renferme des natures mortes, des études de costumes, des paysages et des portraits de célébrités du monde des arts et des lettres telles que Percy Grainger, John Singer Sargent et Rudyard Kipling.

Gardien de train vendant des lunettes protectrices pour protéger les passagers de la suie de la locomotive, 1933, épreuve tirée d'un négatif original au nitrate 35 mm. Photo : Felix Man. (PA-145952)

L'enthousiasme des photographes amateurs du début du vingtième siècle va favoriser l'apparition de nombreuses techniques inédites, comme l'impression au carbone, au platine, à la gomme bichromatée, et autres techniques destinées à « ennoblir » la photographie. C'est probablement le pasteur Donald Ben Marsh, un photographe amateur, qui, poussé par le goût de l'expérimentation, a le premier pris une photo en couleurs dans le Nord canadien et utilisé le film Kodachrome peu après son lancement en 1936. Sa collection de plus de 300 diapositives en couleurs prises dans les conditions climatiques extrêmement rigoureuses de l'Arctique constitue un témoignage unique de la vie inuit à une époque cruciale où le monde extérieur commençait juste à changer de manière irrémédiable le mode d'existence dans le Grand Nord.

Archives postales canadiennes

Collections philatéliques

Parmi les collections les plus significatives, on compte, en provenance de la Canadian Bank Note Company, des versements d'un grand nombre d'articles essentiels à la production de timbres, depuis les émissions de la fin de l'époque victorienne jusqu'aux années 60. Puis en 1977, Revenu Canada a transféré une importante collection de timbres d'accise, datant de 1865 à 1974. La bibliothèque philatélique de

référence quant à elle s'est portée acquéreur de l'importante collection de livres philatéliques de la Bibliothèque nationale du Canada, en 1980. Après la création de la Société canadienne des postes en 1981, malgré un programme d'acquisition moins actif, il faut signaler deux versements majeurs : la collection de M. Fred G. Stulberg, constituée de timbres de paquebots-poste à vapeur du Haut et du Bas-Canada, datant de 1809 aux années 1860; et une collection de 18 129 timbres, de 1930 à 1935, en provenance de la British American Bank Note Company. La création des APC en 1988 a intensifié les activités d'acquisition. Les nouvelles collections les plus importantes ont été jusqu'ici celle du colonel Robert H. Pratt, qui porte sur Terre-Neuve, comprenant des documents nécessaires à la production des timbres-poste, de 1880 à 1935, et le transfert par la Société canadienne des postes de documents philatéliques de préproduction, de 1898 à 1986. De nouveaux transferts de cette société vont appuyer un vigoureux programme d'acquisition.

Les collections d'archives philatéliques et postales se composent de timbres-poste apparentés, dont tous ceux qui ont servi à la fabrication de timbres, de la conception à la production, d'empreintes de machine à affranchir, de marques de permis, d'entiers postaux, de plis choisis portant une empreinte d'oblitération, d'épreuves barrées, d'étiquettes philatéliques et de timbres fiscaux.

Ces collections canadiennes, montées à l'origine par la Société canadienne des postes, ont été et continuent d'être enrichies à l'aide surtout de documents originaux transmis périodiquement par Postes Canada. Parmi ceux-ci, il y a des œuvres d'art, des maquettes, des essais, des épreuves de poinçon, des épreuves et des essais de couleurs, des gammes de couleurs, des épreuves d'imprimerie non dentelées, des feuillets incomplets et des panneaux sur papier gommé ou non, les documents philatéliques apparentés mentionnés plus haut, ainsi qu'une quantité préétablie de produits philatéliques émis. En outre, des documents philatéliques sont achetés sur le marché libre lorsque les collections ne peuvent être complétées uniquement à l'aide des documents obtenus de Postes Canada.

Ce type de collections nous renseigne sur l'évolution de la philatélie au Canada en ce qui a trait à la sélection et à l'utilisation de sujets historiques et contemporains dans les timbres-poste; il montre aussi les diverses techniques d'impression utilisées pour produire des timbres-poste, ainsi que des facettes de l'art de la gravure des miniatures au Canada du milieu du dix-neuvième siècle à nos jours.

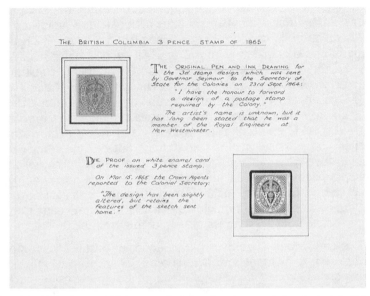

The British Columbia 3 Pence Stamp of 1865

The Original Pen and Ink Drawing for the 3d. stamp design which was sent by Governor Seymour to the Secretary of State for the Colonies on 23rd Sept. 1864:

"I have the honour to forward a design of a postage stamp required by the Colony."

The artist's name is unknown, but it has long been stated that he was a member of the Royal Engineers at New Westminster.

Die Proof on white enamel card of the issued 3 pence stamp.

On Mar 15, 1865 the Crown Agents reported to the Colonial Secretary:

"The design has been slightly altered, but retains the features of the sketch sent home."

Dessin original à la plume et à l'encre pour le timbre de trois pence de la colonie de la Colombie-Britannique, 1865. (Pos-3)

Parmi les pièces rares dans la vaste collection philatélique de 250 000 articles canadiens, il y a le « douze pence noir » émis par la province du Canada en 1851 et le « one shilling » orange sur papier vergé émis par le dominion de Terre-Neuve en 1860. Parmi nos collections, le timbre commémoratif de la voie maritime du Saint-Laurent en 1959 avec son motif inversé est le modèle le plus recherché de timbres canadiens comportant une erreur dans le dessin. Les collections philatéliques contiennent un grand nombre d'essais, d'épreuves, d'épreuves gravées, de feuillets d'épreuves et autres documents qui marquent les différentes étapes de la production d'un timbre.

Les cahiers d'épreuves représentent une source documentaire unique en leur genre. Ils contiennent, en effet, plus de 5 000 pages d'épreuves de timbres à date, de 1839 à nos jours. Il y a également des pièces représentatives des différentes périodes administratives de l'histoire postale comme des plis anciens, des marques postales, des exemples d'enveloppes utilisées par les services postaux maritime, ferroviaire, aérien et militaire.

Aux fonds de la Société canadienne des postes, se sont ajoutées d'autres collections privées spécialisées dont les suivantes : H.E. Guertin et R.F. Webb (poste militaire); R. Del French (entiers postaux); F.G.

Stulberg (paquebots-poste à vapeur), et, colonel Robert H. Pratt (épreuves et essais des timbres-poste de Terre-Neuve).

Enfin, les APC conservent 600 000 timbres-poste du monde entier acquis grâce au programme d'échange de timbres de Postes Canada avec les pays membres de l'Union postale universelle. Cette collection, qui remonte à 1878, année de l'adhésion du Canada à cet organisme, constitue une véritable collection internationale conservée pour le bénéfice de tous les Canadiens.

Collections d'œuvres d'art

Au cours des années 50, le ministère des Postes demande à des artistes de toutes les régions du pays de créer des œuvres spécialement pour des timbres plutôt que de s'inspirer d'œuvres d'art déjà existantes ou de se contenter des dessins des compagnies qui assurent l'impression des timbres. La création, en avril 1969, d'un comité consultatif de design des timbres-poste, a officialisé le processus, si bien qu'aujourd'hui, la plupart des maquettes soumises au comité sont l'œuvre d'artistes et de dessinateurs du secteur privé. Les APC reçoivent toutes les œuvres d'art soumises au comité, qu'elles aient été retenues ou non. Cette collection réunit donc des œuvres inconnues du public, outre celles reproduites sur les timbres. Parmi les artistes les plus connus, mentionnons Emmanuel Hahn, Thomas Harold Beament, Laurence Hyde, A.J. Casson, Gerald Trottier, Glen Loates, Robert Bateman, Henri Masson, Jean-Paul Lemieux et Antoine Dumas. Aujourd'hui, les APC s'efforcent de compléter leur collection d'œuvres d'art antérieures à 1950 en les achetant directement sur le marché libre ou de sources privées.

Collections de photographies

Elles comprennent près de 40 000 photos et négatifs et presque autant de diapositives 35 mm couvrant des sujets tels que les installations postales, le transport et la livraison du courrier au pays, la production de timbres, les dessinateurs, les artistes, les uniformes. Ces collections complètent les fonds de la Division de l'art documentaire et de la photographie.

Cartes géographiques postales

Les originaux et les reproductions de cartes géographiques de cette petite collection permettent de localiser divers bureaux de poste et routes postales qui ont servi au transport du courrier et s'ajoutent à une collection beaucoup plus vaste de cartes géographiques conservée à la Division des archives cartographiques et audio-visuelles.

Imprimés, circulaires et affiches

Ces avis postaux du dix-neuvième siècle envoyés par le ministre des Postes aux différents maîtres de poste du pays font partie d'une collection tout à fait unique. Ces directives ministérielles sont particulièrement importantes pour l'historien spécialisé en histoire postale, car elles sont antérieures au *Guide officiel des Postes* publié régulièrement depuis octobre 1875.

Affiche du ministère des Postes avisant les usagers des dates limites pour la livraison du courrier outre-mer pour Noël. (Pos-46)

Manuscrits et papiers personnels

Les Archives postales ont acquis les papiers personnels de collection-neurs et d'autres personnes qui se sont intéressés à la philatélie comme passe-temps ou comme sujet de recherche. S'y trouvent correspondance, notes de recherche, photographies, coupures de presse, et articles relatifs à la philatélie ou à l'histoire postale. Parmi les fonds les plus importants, il y a ceux de George C. Marler; de Douglas et Mary Patrick (sur leur participation aux activités du CBC Stamp Club of the Air); du colonel R. Webb (une collection portant sur l'histoire postale militaire); et le registre des procès-verbaux de l'organisation Capex en 1951. Ces documents complètent les importants fonds de la Division des archives gouvernementales et de la Division des manuscrits. La première conserve le volumineux fonds du ministère des Postes (RG 3) représen-tant des milliers de mètres linéaires de dossiers produits par ce ministère. La seconde garde les microfilms des documents du General Post Office de Grande-Bretagne (MG 44) pour le Canada et l'Amérique du Nord britannique (dossiers du bureau de poste principal à Londres, Angleterre, de 1690 environ à 1867 et plus tard).

Des délégués au congrès de l'Union postale universelle de 1957 à Ottawa assistent à une démons-tration du tri du courrier lors d'une visite aux installations d'un bureau de poste de Montréal. (Pos-2198)

Bibliothèque philatélique

Associée à la Division des programmes à la communauté archivistique, la Bibliothèque possède environ 20 000 publications comprenant la plupart, sinon la totalité des manuels et catalogues de philatélie et d'histoire postale canadiennes, soit près de 1 000 titres environ. Ce sont, entre autres, des publications historiques et des rapports annuels du ministère des Postes; des guides postaux officiels, des rapports spéciaux. Une importante collection de livres en provenance de l'Union postale universelle comprend entre autres des rapports spéciaux, des conventions sur les tarifs postaux, et des règlements sur les échanges de pièces de correspondance entre les pays.

Parmi les quelque 2 000 périodiques, il y a la série complète du *Canadian Philatelist, BNA Topics, Maple Leaves, Canadian Stamp News, Linn's Stamp News,* ou d'autres titres comme *The Stamp Collector's Record* publié à Montréal en 1864. La Bibliothèque reçoit régulièrement à peu près 150 magazines différents. Afin de tenir un registre des ventes de documents philatéliques importants au Canada et à l'étranger, elle conserve aussi des catalogues de ventes aux enchères dont des séries de catalogues des firmes canadiennes J.N. Sissons Inc., L.C.D. Stamp Co. Inc., R. Maresch & Son, J.A. Hennok Ltd., John H. Talman Ltd.; et des catalogues étrangers des firmes Harmers, Robson Lowe, Sotheby's et Robert Siegel, entre autres. Notons également que certaines ventes aux enchères célèbres sont répertoriées, notamment celles de Ferrari, Hind et Dale-Lichtenstein.

Le plus ancien catalogue canadien d'exposition philatélique dans la collection remonte à 1923. Ce catalogue d'une exposition tenue à Yorkton, en Saskatchewan, semble bien être le plus vieux prospectus imprimé du genre qui existe pour le Canada. Comme la tenue régulière d'expositions philatéliques date des années 20, la collection de catalogues de la bibliothèque est presque complète. En ce qui concerne les expositions internationales, notre plus vieux catalogue date de 1913, l'année de l'Exposition philatélique universelle de New York. Des expositions subséquentes sont également représentées.

En 1975, la Bibliothèque a commencé à photocopier et à relier les collections importantes de timbres-poste et de plis anciens constitués par des Canadiens. Cette initiative met à la disposition des chercheurs de nombreuses collections, dont celles de MM. Wellburn, Stulberg, Malott, Pratt, Bayley, Arnell, Smith, Des Rivières qui, conjointement avec les catalogues de ventes aux enchères et les listes de prix de certains marchands, facilitent la recherche sur la provenance des pièces et constituent de précieuses annales visuelles tant des pièces rassemblées que des recherches spécialisées effectuées par les collectionneurs.

Toutes ces collections qui viennent d'être décrites, philatéliques, artistiques et autres, sont accessibles par un catalogue sur fiches dont les notices sont classées par thèmes, par noms de lieux et de personnes. On peut également y avoir accès par un système de base de données informatisée actuellement en préparation. La Bibliothèque décrit ses collections sur UTLAS, qu'il sera bientôt possible de consulter par l'intermédiaire des systèmes automatisés des bibliothèques locales ou sur place.

Futures orientations

Il arrive souvent que la photographie nous révèle des choses que l'œil seul ne peut percevoir. C'est pourquoi, la division s'oriente résolument vers l'acquisition de photographies contemporaines ayant été produites à partir de technologies nouvelles dont plusieurs résultent de programmes de recherche scientifique et médicale, tels que les systèmes de prises d'images par ordinateur, le disque optique et la photographie au laser et électronique. L'holographie, qui affiche une image en trois dimensions, est représentée dans nos fonds et collections avec l'œuvre de Michael Sowdon et David Hlynsky; de plus, les ministères fédéraux produisent quotidiennement des photographies numérisées, et ce phénomène est en voie de révolutionner la nature même des fonds contemporains. En plus de tenir compte des progrès techniques, les acquisitions de photographies du vingtième siècle de source gouvernementale ou privée, œuvres d'amateurs ou de professionnels, posent un double défi de taille : les problèmes au niveau de la conservation, par exemple l'instabilité des couleurs, et l'augmentation considérable des volumes.

L'acquisition d'œuvres d'art documentaire pose également de nombreux défis nouveaux semblables à ceux de la photographie, surtout en ce qui a trait aux nouvelles technologies, notamment les images produites par ordinateur. La production pléthorique dans le domaine du dessin graphique et de l'affiche publicitaire pose elle aussi de sérieux problèmes à qui veut documenter l'histoire du vingtième siècle dans sa complexité.

L'utilisation de nouvelles techniques pour produire des timbres suscitera aussi certains changements dans le secteur des documents philatéliques et apparentés. De nouveaux produits, tels que les bandes gommées codées, les étiquettes de cadre et d'autres produits du genre, diffèrent beaucoup du timbre-poste traditionnel. De plus, le courrier électronique a commencé à transformer radicalement la communication postale et peut-être à rendre désuètes la notion de timbre-poste et l'utilisation de timbres.

Grâce à l'élaboration d'une politique départementale d'acquisition et à l'établissement d'une stratégie appropriée, les lignes directrices existent et sont assez précises pour façonner l'avenir des fonds et collections.

Expositions et publications

Les Archives nationales du Canada ont en place un Programme d'expositions et de publications qui concourt à la réalisation de la mission de cette institution, soit faire connaître l'information contenue dans ses fonds et collections; la DADP tient un rôle important dans le cadre de ces activités. Les fonds et collections de la division sont en montre à quatre endroits précis sur une base régulière :

(1) Les Archives postales canadiennes présentent au 365, avenue Laurier ouest une exposition permanente de pièces philatéliques du Canada, de l'Amérique du Nord britannique et de pays membres de l'Union postale universelle. Ainsi, les chercheurs et les visiteurs qui utilisent les installations des APC ont la possibilité d'examiner une vaste gamme de documents originaux. De plus, les Archives postales présentent à l'occasion des expositions temporaires.

(2) Une exposition permanente de photos originales, particulièrement celles de Karsh, se tient dans le hall de l'entrée principale des Archives nationales au 395, rue Wellington, à Ottawa.

(3) Dans l'entrée principale des Archives nationales, on présente également de petites expositions de photos sur des thèmes choisis de la série *Aperçu*. Avec plus de 30 expositions, la série couvre toute la gamme des sujets contemporains et historiques, de la photographie publicitaire moderne de Struan Campbell-Smith aux images de costumes du dix-neuvième siècle de Canadiens bien nantis en train de s'amuser.

(4) La salle d'exposition du Musée canadien de la caricature au 136, rue Saint-Patrick près du marché By, à Ottawa, présente au moins trois grandes expositions annuelles de caricatures.

En outre, d'importantes expositions ouvertes au public sont présentées dans la grande salle d'exposition du rez-de-chaussée de l'édifice principal des Archives nationales. Depuis 1970, la Division de l'art documentaire et de la photographie et ses prédécesseurs, la Division de l'iconographie et la Collection nationale de photographies ont produit environ 80 expositions présentées dans les locaux des Archives et dans

d'autres établissements du Canada et des États-Unis. Voici une liste partielle des exposition majeures et de publications connexes préparées depuis près de dix ans :

Le cœur au métier – La photographie amateur au Canada, de 1839 à 1940 (1984) présente plus de 200 photographies originales par des amateurs doués d'imagination de toutes les régions du Canada. Présentée dans trois autres établissements canadiens, l'exposition était accompagnée d'un livre important.

Cartes de Noël Séries des peintres du Canada – 1931 (1984 et 1991-1992) est une exposition de 89 cartes de Noël dessinées par des artistes et présentée pour la première fois pendant les Fêtes de 1983-1984. Elle a été vue dans plusieurs villes canadiennes et américaines au cours des années suivantes pendant le temps des Fêtes.

Le passé en peinture (1984) présente 40 huiles datant de 1710 à 1919, choisies parmi les plus grandes valeurs historiques. À la demande générale, l'exposition se rend par la suite dans trois autres villes canadiennes, de 1986 à 1989, accompagnée d'un catalogue détaillé.

Michel Lambeth (1986) offre une rétrospective de 146 articles pour mettre en valeur la collection des Archives nationales en mettant en évidence cet artiste et photographe torontois du vingtième siècle. L'exposition est accompagnée d'un catalogue.

Hommage à Karsh (1987) c'est 58 photographies de ce célèbre photographe qui soulignent son importante contribution à la vie canadienne. La production complète de son studio a été achetée par les Archives nationales du Canada en 1987.

Kryn Taconis (1989) présente une rétrospective de cet important photojournaliste canadien d'origine néerlandaise comprenant 197 photographies. Conçue pour célébrer le 150e anniversaire de la photographie de juin à octobre 1989, cette exposition se rendra dans d'autres institutions européennes. Elle est accompagnée d'un important catalogue.

Portraits satiriques (1989) était l'exposition inaugurale du Musée canadien de la caricature qui a ouvert ses portes le 22 juin 1989. Le public pouvait admirer 75 caricatures de personnalités politiques canadiennes avec les caricaturistes qui les ont produites, de 1950 à nos jours.

Quel Zoo! (septembre 1989 — janvier 1990); ouverte au Musée canadien de la caricature, cette exposition de 82 caricatures présente une fresque historique de « ces animaux qui nous gouvernent » à tous les niveaux, depuis la mouffette jusqu'à l'aigle.

Un moment dans l'histoire — Vingt ans d'acquisition de peintures, de dessins et d'estampes (octobre 1990 — mars 1991), aux Archives nationales du Canada. En montre aux AN, l'exposition, qui porte sur l'acquisition d'œuvres d'art documentaire depuis 1960, est accompagnée d'un catalogue détaillé.

Publications

Une liste de toutes les publications, y compris les catalogues d'expositions, produites par les Archives nationales du Canada est disponible de la Direction des programmes publics de cette institution à l'adresse suivante :

> Commercialisation et Distribution
> Archives nationales du Canada
> 344, rue Wellington pièce 136
> Ottawa (Ontario)
> K1A 0N3

| Renseignements : | (613) 995-5138 |
| Référence : | (613) 995-8094 |

Art documentaire et photographie

Adresse postale :	Archives nationales du Canada Division de l'art documentaire et de la photographie 395, rue Wellington Ottawa, Ontario K1A ON3
Heures d'ouverture :	8 h 30 à 16 h 45, du lundi au vendredi (sauf les jours fériés)
Téléphone :	(613) 992-3884 ou 995-1301
Télécopieur :	(613) 995-6226

Archives postales canadiennes

Adresse postale :	Archives postales canadiennes Archives nationales du Canada 365, rue Laurier ouest Ottawa, Ontario K1A ON3
Heures d'ouverture :	9 h à 17 h du mardi au vendredi (sauf les jours fériés)
Téléphone :	(613) 995-8085
Télécopieur :	(613) 992-3744

Musée canadien de la caricature

Adresse postale :	Musée canadien de la caricature Archives nationales du Canada 395, rue Wellington Ottawa, Ontario K1A ON3
Salle d'exposition :	136, rue Saint-Patrick Ottawa, Ontario
Heures d'ouverture :	10 h à 18 h dimanche, lundi, mardi et samedi; 10 h à 20 h mercredi, jeudi et vendredi.
Téléphone :	(613) 995-3145 (Renseignements) (613) 996-1054 (Acquisitions)

| General Enquiries: | (613) 995-5138 |
| Reference Desk: | (613) 995-8094 |

Documentary Art and Photography

Mailing Address:	National Archives of Canada Documentary Art and Photography Division 395 Wellington Street Ottawa, Ontario K1A 0N3
Hours:	Monday to Friday (except statutory holidays) 8:30 a.m. to 4:45 p.m.
Telephone:	(613) 992-3884 or 995-1301
Fax:	(613) 995-6226

Canadian Postal Archives

Mailing Address:	Canadian Postal Archives National Archives of Canada 365 Laurier Avenue West Ottawa, Ontario K1A 0N3
Hours:	Tuesday to Saturday (except statutory holidays) 9:00 a.m. to 5:00 p.m.
Telephone:	(613) 995-8085
Fax:	(613) 992-3744

Canadian Museum of Caricature

Mailing Address:	Canadian Museum of Caricature National Archives of Canada 395 Wellington Street Ottawa, Ontario K1A 0N3
Gallery Address:	136 St. Patrick Street Ottawa, Ontario
Gallery Hours:	Sunday, Monday, Tuesday, and Saturday 10:00 a.m. to 6:00 p.m. Wednesday, Thursday, and Friday 10:00 a.m. to 8:00 p.m.
Telephone:	(613) 995-3145 (Information) (613) 996-1054 (Acquisitions)

institutions and was accompanied by a book co-produced with Fitzhenry and Whiteside of Canada.

1931: Painters of Canada Series of Christmas Cards (1984 and 1991-1992) contained 89 artist-designed Christmas cards originally displayed during the Christmas season of 1983-1984; it has since travelled to several Canadian and American venues during succeeding Christmas seasons.

The Painted Past (1984) exhibited 40 of the Division's most historically significant oil paintings dating between 1710-1919. Because of its popularity this exhibition subsequently travelled to three other Canadian venues from 1986 to 1989, and was accompanied by a major catalogue.

Michel Lambeth (1986) was a retrospective exhibition of 146 items highlighting the National Archives' collection of this twentieth-century Toronto artist and photographer. It was accompanied by a catalogue.

Karsh: A Celebration (1987) showed 58 original Karsh photographs to acknowledge the major contribution to Canadian life made by this famous photographer, whose entire collection had been acquired by the National Archives in 1987.

Kryn Taconis (1989) was an exhibition of 197 photographs; it presented a retrospective of this important Dutch-born Canadian photojournalist. The exhibition was presented from June to October 1989 to celebrate the 150th anniversary of photography; it will travel to other institutions in Europe and is accompanied by a major catalogue.

The Rogue's Gallery (1989) was the inaugural exhibition of the gallery of the Canadian Museum of Caricature, which opened on 22 June 1989. This exhibition of 75 editorial cartoons dealt with Canadian political personalities, and the cartoonists who caricature them, from the 1950s to the present.

Whose Zoo? (September 1989 to January 1990) an exhibition at the Canadian Museum of Caricature that featured 82 cartoons of political figures depicted as animals. Drawings of politicians as everything from skunks to eagles created an amusing historical overview for museum visitors.

A Place in History (October 1990 to March 1991) exhibited at the National Archives included 78 of the most impressive paintings, drawings and prints acquired by the Archives since 1960. A fully illustrated catalogue accompanied the exhibit.

A complete listing of all publications, including exhibition catalogues, produced by the National Archives of Canada is available from the Public Programs Branch of the National Archives.

Exhibitions and Publications

The National Archives of Canada maintains an active exhibition and publications program as part of its mandate to share the knowledge of its holdings, and the Division plays an important role in these activities. The Division's holdings are displayed in four specific locations on a regular basis:

(1) The Canadian Postal Archives maintains a permanent exhibition at 365 Laurier Avenue West in Ottawa of its philatelic collections for Canada and British North America, as well as for other countries belonging to the Universal Postal Union. Thus, any researcher or visitor to the CPA's facilities has the opportunity to view an extensive range of original material first hand. In addition to these permanent philatelic exhibits, the CPA offers, from time to time, temporary exhibits on other philatelic or postal history themes.

(2) An ongoing rotating display for small selections of original photographs, primarily by Karsh, is located in the main lobby of the National Archives at 395 Wellington Street, Ottawa.

(3) A space for small displays in the *Aperçu* series of photographs on selected themes is also maintained in the main lobby of the National Archives. The series, now totalling over 30 exhibitions, runs the gamut from contemporary to historical topics, from the modern advertising photography of Struan Campbell-Smith to views of nineteenth-century well-to-do Canadians at play.

(4) The Canadian Museum of Caricature gallery at 136 St. Patrick Street in the Byward Market in Ottawa displays three or more major caricature exhibitions annually.

In addition, frequent major exhibitions are open to the public in a large exhibition room on the ground floor of the main National Archives Building. Since 1970, the Documentary Art and Photography Division and its predecessors, the Picture Division and the National Photography Collection, have produced more than 80 exhibitions, displayed both at the National Archives and in other institutions across Canada and the United States. A sampling of some of the major exhibitions and related publications created over the past ten years include:

Private Realms of Light, Amateur photography in Canada, 1839-1940 (1984) that showed more than 200 original photographs by innovative amateurs across Canada; it also travelled to three other Canadian

All of the collections described here — of philatelic, art, and other media — are accessible either through a card catalogue of holdings where entries are filed according to thematic subjects and geographical and personal names, or through an automated database system now in preparation. The Library collections are being described on the UTLAS cataloguing system which will ultimately be available through local library automated systems as well as on-site.

Future Directions

Often photography enables us to see what cannot be viewed by the unaided eye. Future directions in collecting contemporary photography will include new technologies, many generated by scientific and medical research programs, such as laser photography, computer-generated imaging systems, optical disk, and EDP photography. Holography, which features a three-dimensional still image, is already represented in the collection by the work of Michael Sowdon and David Hlynsky. Electronic photographic records are being created daily throughout Canadian government departments and will soon revolutionize the nature of the contemporary holdings. In addition to adapting to merging technologies, acquisitions of twentieth-century photography, whether government or private, amateur or professional, pose the challenge of overwhelming volume and conservation problems such as colour loss.

By the same token, the acquisition of documentary art poses many new challenges similar to those in photography, mainly in the area of new technologies, particularly computer-generated images. The massive amount of material generated in the fields of graphic design and advertising also pose difficulties with respect to documenting the history of the twentieth century in all its aspects.

New technology as applied to stamp production will also provide some variation to the area of philatelic and related acquisitions. Developments such as coded stickers, frame labels and the like offer a distinct departure from the traditional concept of the postage stamp. The development of the electronic message has also begun to revolutionize postal communication as we know it, perhaps rendering the idea and usage of the postage stamp obsolete.

With the articulation of a departmental acquisition policy and the creation of an acquisition strategy, clear guidelines exist for shaping the future of the collections.

Library Collections

The Library, which is administered by the Archival Community Programs Division of the National Archives of Canada, retains approximately 20,000 publications encompassing most, if not all, of the Canadian philatelic and postal history handbooks and catalogues published since the beginnings of Canadian philately, totalling about 1,000 titles. These include publications of a historical nature issued by the Post Office Department, *Annual Reports* of the Postmaster General, official postal guides, special reports, etc. An extensive collection of books from the Universal Postal Union, includes special reports, conventions for postal rates, exchange of mail between countries, and so forth.

Examples from the 2,000 periodicals are: complete runs of the *Canadian Philatelist, B.N.A. Topics, Maple Leaves, Canadian Stamp News, Linn's Stamp News*, or such items as *The Stamp Collector's Record*, published in Montreal in 1864. Altogether, the Library receives approximately 150 different magazines on a regular basis. Auction catalogues maintain a record of sales of important philatelic material both in Canada and abroad. Sets of catalogues for J.N. Sissons Inc., L.C.D. Stamp Co. Inc., R. Maresch & Son, J.A. Hennok Ltd., John H. Talman Ltd. represent some of the many Canadian auction materials. The international auction houses are represented by firms such as Harmers, Robson Lowe, Sotheby's, Robert Siegel, etc. Certain famous auctions have been specifically identified such as the Ferrari, Hind, and Dale-Lichtenstein sales.

The oldest Canadian stamp exhibition catalogue in the collection dates back to a 1923 event in Yorkton, Saskatchewan and appears to be the oldest such printed brochure that exists for Canada. From the 1920s on, philatelic exhibitions became a regular occurrence in Canada and the Library's collection of catalogues for these events is almost complete. For international exhibitions, our earliest catalogue dates to 1913, for the *International Philatelic Exhibition* held in New York. Subsequent exhibitions are also well represented.

In 1975, the Library began to photocopy and bind major stamp and cover collections formed by Canadians. The collections of Messrs. Wellburn, Stulberg, Malott, Pratt, Bayley, Arnell, Smith, Des Rivières, and others are now available for research in this form. Together with auction catalogues and some dealers' price lists, they may permit researchers to identify the provenance of the items they hold. They also provide an important visual record of the holdings and specialized research that was compiled by a particular collector over the years.

Manuscripts and Papers

The Canadian Postal Archives has initiated the acquisition of private papers generated by collectors or individuals associated with the widespread hobby and study of philately over the years. This includes correspondence, research notes, photographs, clippings, and articles on postage stamps or postal history. Among the more important collections held by the CPA are: the George C. Marler Papers; the Douglas and Mary Patrick Papers (reflecting their involvement with the CBC Stamp Club of the Air); the Colonel R. Webb Collection of military postal history; and the 1951 Capex organization minute book. These papers complement the rich holdings of the Government Archives Division and the Manuscript Division of the National Archives. The former holds the Post Office Department Record Group (RG 3) representing thousands of metres of files generated by the Post Office Department; the latter retains the British Post Office Manuscript Group for Canada and British North America (MG 44) consisting of several hundred microfilm reels of records generated by the General Post Office in London, England, from approximately 1690 until 1867, and later.

Delegates to the 1957 Universal Postal Union Congress in Ottawa attend a demonstration on mail sorting, during a tour of post office facilities in Montreal. (CPA Accession no. 1989-332–Pos. 2198)

Canada Post Office Department poster notifying mail users of the deadline dates for delivery of overseas Christmas mail. (Pos. 46)

Art Collections

During the 1950s, the Post Office Department began to solicit designs from the art communities across the country rather than basing designs from existing works of art or approving designs from the Banknote companies which printed the stamps. The creation of the Postage Stamp Design Advisory Committee in April 1969 formalized the process so that now, most of the designs submitted to the stamp program are created by artists and designers in the private sector. Thus, the CPA not only receives the artwork relating to the final accepted design for each stamp issue, but all of the unsuccessful designs submitted by other artists to the committee as well. As a result, the art collections include works unknown to the public, in addition to those that have been reproduced millions of times on stamps. Among the more important artists represented are Emmanuel Hahn, Thomas Harold Beament, Laurence Hyde, A.J. Casson, Gerald Trottier, Glen Loates, Robert Bateman, Henri Masson, Jean-Paul Lemieux, and Antoine Dumas. Today, the CPA strives to add to the incomplete pre-1950 artwork collection by acquiring items on the open market or from private sources.

Photograph Collections

Approximately 40,000 prints and negatives, and a corresponding collection of 35 mm slides cover such subjects as post office buildings, the transportation and delivery of the mails within Canada, stamp production, designers, artists, uniforms, and the like. These collections complement the extensive general photographic collections retained by the Documentary Art and Photography Division.

Postal Maps

A small collection of original and copy maps shows the location of various post offices and postal routes that were used to transport the mail, complementing a much larger collection of maps held by the Cartographic and Audio-Visual Archives Division of the National Archives of Canada.

Broadsides, Circulars, and Posters

A unique collection of nineteenth-century postal notices, sent originally by the Postmaster General to the various postmasters in Canada as departmental orders are particularly important for the postal historian as they precede the *Post Office Official Guide* which began publication on a regular basis in October 1875.

essays, proofs, die proofs, press proof sheets, and other items which mark the various stages of stamp production.

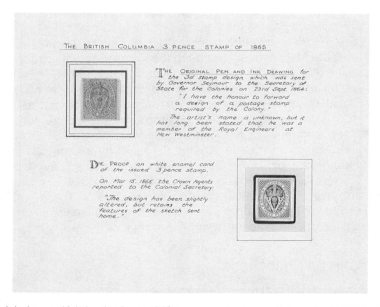

The original pen and ink drawing for the 1865 three pence stamp of the Colony of British Columbia. (CPA Accession No. 1988-216 – Pos. 3)

Another unique research resource are the proof books containing over 5,000 pages of post office cancellation proofs from 1839 to the present. There are also items representative of the different administrative periods of postal history including covers and postal markings carried by ocean, railway, air, and military mails.

Adding to the Canada Post Corporation materials are the specialized private collections. Outstanding examples are the H.E. Guertin and R.F. Webb Collections of military mails; the R. Del French Collection of postal stationery; the F.G. Stulberg Collection of steamboat mails; and the recently acquired Col. Robert Pratt proofs and essays of Newfoundland, preserving the history of stamp production for the province.

Lastly, the CPA is the custodian of 600,000 postage stamps from all over the world, acquired through the Canada Post exchange program with member countries of the Universal Postal Union. This collection dates back to 1878 when Canada joined the UPU, and is a true international collection held on behalf of all Canadians.

Philatelic Book Collection in 1980. After the creation of the Canada Post Corporation in 1981, collecting activity was intermittent, but included two major acquisitions: the Dr. Fred G. Stulberg Collection of Upper and Lower Canada Steam Boat Mail to the 1860s dating from 1809; and the British American Bank Note Company transfer of 18,129 stamps from 1930 to 1935. The creation of the Canadian Postal Archives in 1988 resulted in greatly increased acquisition activity. The most important new collections have been the Colonel Robert H. Pratt Collection of Newfoundland pre-production postage stamp material covering the period from 1880 to 1935 and the transfer of pre-production historic philatelic materials of the Canada Post Corporation from 1898 to 1986. Future transfers from the Canada Post Corporation will ensure a vital continuing acquisition program.

The philatelic and postal history collections are comprised of postage stamps and related materials, including all aspects of original stamp design up to final production; meter/permit stamps; postal stationery; covers that have been through the postal system; cancellation proofs; philatelic labels; and revenue stamps.

Originally formed by the Canada Post Corporation, the Canadian collections have been and continue to be developed, primarily by regular transfers from Canada Post of original material such as artwork/designs, essay/die-proofs, colour proofs/trials and/or progressive proofs, imperforate press proof sheets and/or partial sheets or panes on either gummed or ungummed papers, other philatelic related material as described above, as well as pre-determined quantities of issued philatelic products. Philatelic material is also acquired on the open market, where gaps in the collections cannot be filled by material received from Canada Post.

This type of collection clearly reflects the development of Canada's philatelic history in terms of the selection and use of historic and contemporary images for postage stamp themes and shows the variety of printing techniques used for the production of postage stamps, as well as certain aspects of the art of miniature engraving in Canada from the mid-nineteenth century to the present day.

Rarities represented in the vast holdings of the philatelic collection, which number 250,000 Canadian items, include a mint marginal corner pair of the twelve pence black issued by the Province of Canada in 1851 and the one shilling orange on laid paper issued by the Dominion of Newfoundland in 1860. The most sought-after example of a Canadian stamp with a design error in the holdings is the 1959 commemorative issue of the St. Lawrence Seaway with the inverted centre. However, the distinguishing feature of the bulk of the philatelic collections is the many

Felix Man, CPR train guard distributing goggles to protect passengers in an open observation car against the dust of the engine, 1933. From original nitrate 35 mm negative. (PA-145952)

Exciting in its degree of technical and stylistic innovation, amateur work from the early twentieth century demonstrates many unusual techniques — carbon, platinum, and gum bichromate printing, and other manipulations of the photograph intended to "ennoble" the medium. In another experimental moment, perhaps the first use of colour photography in northern Canada was by amateur photographer and clergyman Donald Ben Marsh who first used Kodachrome film soon after it was introduced in 1936. Marsh's collection of over 300 colour slides taken under the extreme climatic conditions of the Arctic is a unique record of Inuit life at a critical time when the outside world was changing life in the Far North forever.

Canadian Postal Archives

The Philatelic Collections

Among the most significant collections are the Canadian Bank Note Company transfers of extensive pre-production stamp materials from the late Victorian issues up to the 1960s. This was followed in 1977 by the transfer from Revenue Canada of an important collection of revenue stamps covering the period from 1865 to 1974. A parallel development on a somewhat smaller scale took place in the philatelic reference library, which acquired the extensive National Library of Canada

and documented the events of daily life. The camera's new potential in the hands of naive or experimental users contrasts with the slick power of much professional work. Once dismissed as "amateurish," such photography is rich in information about the private lives of such public figures as the late Prime Minister William Lyon Mackenzie King or feminist/activist Florence Fernet-Martel. Collections of personal photographs are particularly significant to social historians, who find value in subjects less commonly and formally depicted. For example, snapshot albums by Robert Reford, one of the first Canadians to own a Kodak, show a variety of scenes from recreational activities in Montreal during the 1890s to indigenous peoples working in British Columbia canneries. May Ballantyne of Ottawa recorded the activities of her siblings in the 1890s; and Henry J. Woodside produced views of prospectors during the Klondike Gold Rush.

While many accomplished amateur photographers sought to keep records of their immediate environment, others preferred the aesthetic potential of the medium, leaving another legacy in their many poignant, sometimes beautiful, images. As a result of a special research program, the Division secured some 60,000 examples of amateur photography from the period 1880 to 1940. These collections are documented in a volume published by the National Archives in 1984 entitled *Private Realms of Light*.

After 1900, the most significant new movement in Canadian photography was pictorialism, an international phenomenon which sought to promote the photographic print as a work of fine art. Sidney Carter, through his association with groups such as the Toronto Camera Club and the Photo Secession of New York was a leading proponent of this style, which would eventually come to dominate professional photography of the 1920s-1940s. Carter was one of dozens of Canadians who established national and international reputations by participating in numerous photographic salons worldwide and by helping to spread the popular salon movement in this country. Carter's collection of approximately 400 photographs, taken between 1902 and 1950 includes still-lifes, costume studies, and landscapes, as well as portraits of prominent individuals in the arts and letters, such as Percy Grainger, John Singer Sargent, and Rudyard Kipling.

more than 750,000 photographs from 1927 to 1980; the *Globe and Mail* Collection of over 800,000 photographs begins its coverage in 1962; and the Toronto *Daily Star* photographs number nearly four million from the period 1967 to 1990. Such collections constitute a valuable resource for contemporary history, from, for example, the phenomenal rise in popularity of Montreal hockey legend Maurice "Rocket" Richard to coverage of the growing homeless population of the 1980s.

The National Archives has also acquired selections of photographs and even entire collections from the most talented photojournalists who worked as staff or freelance photographers for Canadian periodicals. Extensive collections of work by Michel Lambeth, Kryn Taconis, Walter Curtin, Duncan Cameron, and Ted Grant, to cite only a few examples, constitute a visually-arresting legacy that is both valuable as documentary evidence and impressive photography.

Mammoth collections have also been assembled by private individuals, such as Andrew Merrilees, an industrialist, who, over a period of more than 40 years, collected photographs of steam and electric trains in Canada and the United States, including engines, rolling stock, and buildings. He also collected photographs of streetcars, commercial and private horse-drawn vehicles and sleighs, commercial and private automobiles, buses, trucks, firefighting equipment, ships and shipping, and commercial aircraft. His purchases included the entire negative collections of more than 40 photographic studios, businesses, or private photographic collectors. The result is a major collection of approximately 340,000 photographs documenting transportation covering the years from 1850 to 1979.

In addition, work by nearly 200 living photographers has been acquired by the National Archives and represents a wide range of contemporary concerns as viewed by leading figures in current Canadian documentary photography. Individuals such as Harry Palmer, Geoffrey James, Michael Schreier, Clara Gutsche, Louise Abbott, Robert Bourdeau, and others ensure that a continuing visual record of Canadian culture as it develops in time and place is available for future generations. A computerized listing of these photographers has been produced.

The growing accessibility of photographic technology to non-professional users also had a powerful impact on visual documentation. The introduction of the small, hand-held Kodak camera by George Eastman in 1888 boasted the slogan "You press the button, we do the rest." As a result, informal or snapshot photography was taken up by multitudes of ordinary people who interpreted their own environments

Yousuf Karsh, Robertson Davies, 4 September 1977. Silver gelatin print. (PA-164278)

The advent of photomechanical reproduction during the third quarter of the nineteenth century made it possible to print text and photographs as a single unit. Economically, this enabled the introduction of photography to a growing public eager for visual information, while concurrently increasing reliance upon the presumed veracity of the camera lens. This made newspaper publishers among the most prolific creators in the medium. At the National Archives, several large negative collections have been acquired from important Canadian newspapers: the Montreal *Gazette* Collection consists of over 600,000 photographs from the period 1937 to 1977; the Montreal *Star* Collection numbers

The Department of National Defence Collection of more than 600,000 photographs documents Canada's military participation in the Boer War, both World Wars, and the Korean War. It includes operational activities, personnel, bases and equipment of the Canadian Army, the Royal Canadian Navy, and the Royal Canadian Air Force, both in Canada and abroad. Also included are photographs of Unemployment Relief Projects administered by the department between 1932 and 1936.

The scientific application of photography in government research is preserved in many collections, such as those of Public Works Canada, the National Research Council, and Agriculture Canada. Canadian achievements in the field of design are documented in the photographic records of the now-defunct National Design Council. And, in the extensive slide collection of the Canadian International Development Agency is a visual chronicle of Canadian contributions to international development.

Among the most frequently consulted Canadian government collections are the 130,000 images acquired from the Canadian Government Motion Picture Bureau and the National Film Board of Canada. These photographs, which date from 1920 to about 1962, portray aspects of various industries, industrial products, agriculture, domestic activities, Canadian urban and rural environments, and the daily life of Canadian citizens. These promotional photographs are consequently both an important visual record of recent Canadian life and of the pursuit of Canadian identity.

From the Private Sector

The National Archives made its first acquisition of a major collection from a commercial photographic establishment in 1936, when it acquired the William James Topley Collection. Topley's studio in Ottawa produced portraits of political figures as well as the civil servants and residents of the nation's capital between 1868 and 1923. Among the 150,000 negatives and prints are numerous views taken in and around Ottawa. Other major studio collections include Paul Horsdal, J.A. Castonguay, Max and June Sauer, Pierre Gauvin-Evrard and Pierre Gaudard.

One of the best-known professional photographic collections was acquired in 1987 from the legendary Canadian portrait photographer, Yousuf Karsh. The Karsh Collection consists of more than 340,000 prints and negatives of prominent personalities, both Canadian and international, spanning the years from 1932 to 1987. A permanent exhibition space in the lobby of the National Archives features changing selections of prints from the Karsh Collection.

Assiniboine and Saskatchewan Exploring Expedition of 1857-1858; Charles Horetzky from the Canadian Pacific Railway Surveys of 1872 and 1875; Arctic explorations such as the Wakeham expedition to Hudson Strait in 1897 and the A.P. Low expedition of 1903-1904; the Klondike Gold Rush; the International Boundary Survey of 1893-1919; immigration and colonization of Western Canada; and numerous aspects of agriculture and industry.

Indian and Inuit life in Canada is extensively documented in more than 80,000 photographs from the Department of Indian and Northern Affairs covering the period from 1880 to the present. The collections also include views of national parks, historic sites and monuments, forts across Canada, and places in the Northwest Territories and the Arctic Archipelago. They invite comparison with the photogravures in the Division's complete series of Edward S. Curtis' *North American Indian*, published from 1907 to 1936, that offer revealing insights into both the native condition and white culture's perception of it.

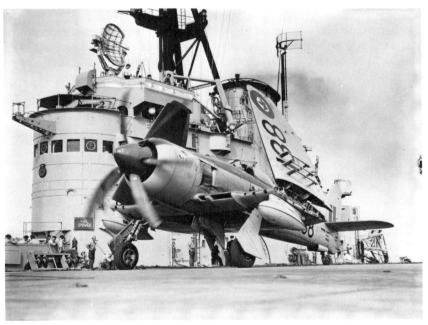

Robert W. Blakley/Canada: Department of National Defence, *Sea Fury* aircraft ranged forward during exercise New Broom II, HMCS *Magnificent*, from original safety film 100 x 125 mm negative, 14 September 1954. (PA-134184)

A significant resource for the study of Canada's expanding frontiers during this period is the collection assembled by Sandford Fleming, the engineer and businessman who coordinated many official government expeditions. Photographs in his collection by such pioneer photographers as Humphrey Lloyd Hime, Benjamin Baltzly, Charles Horetzky, and Alexander Henderson, document exploration, surveying, and railway construction. Henderson's work in particular has received wide notice for its innovative interpretation of the Canadian landscape. A computerized inventory of his photographs in various accessions throughout the Division's holdings exists.

Also scattered throughout a large number of accessions are more than 2,000 photographs by the renowned studio of William Notman, which was based in Montreal from 1859 until well into the twentieth century. Notman's photographic empire consisted of more than 21 branches in Canada and the United States and typified the exuberance and ambition of the period. William Notman and his heirs created a standard of excellence not only in portraiture and fine art reproductions, but also in the depiction of landscape views from all regions of the country. Notably, it was the Notman firm that endeavoured to produce the first photographic views along the newly-opened Canadian Pacific Railway, promoting an image of the abundance of Canada's resources and natural beauty. Most of the Notman prints in the Division are inventoried on a computer listing.

Similarly, the Studio Livernois of Quebec Collection, containing 1,500 glass negatives by Jules-Ernest Livernois, includes many views of buildings, towns, and the surrounding countryside of nineteenth-century Quebec, as well as daily activities of the citizens of that province.

Canadian Government Photography

The Canadian government was quick to recognize the documentary value of photography as a tool to record westward exploration and expansion. From the late 1850s, government photography provides an invaluable record of Canadian topography and indigenous culture. It set a precedent for the future reliance upon photographic documentation in government-sponsored research projects. Photographs commissioned or collected by Canadian government departments and agencies account for one quarter of the total photographic holdings of the Division, or slightly more than four million items.

Acquisitions from the Department of Energy, Mines and Resources, and its various predecessors, as well as from the Geological Survey of Canada amount to over 100,000 photographs dating from 1858 to the present. These include prints by Humphrey Lloyd Hime of the

Canada. From William Notman's hand-made stereoviews in the Joseph Patrick Books Collection through the popular stereocards by individual photographers in the Garry Lowe and Russel Norton Collections to the mass-produced views issued by the major publishing houses at the turn of the century, the National Archives' holdings of more than 4,000 stereoviews are accessible by computerized inventory. Magnificent albums assembled by colonial officials, naval officers, and successful businessmen offer further insight into the subjects and events deemed worthy of preservation by earlier generations.

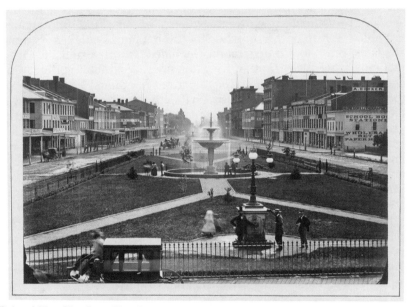

Robert Milne, The Gore: King Street looking east, Hamilton, Canada West, ca. 1860. Albumen print. (K-0000026)

As the nineteenth century progressed, the dry gelatin silver negative process, together with the introduction of portable and cheaper photographic methods, liberated the photographer from the studio and revolutionized the practice and purpose of photography. Growing popularity, new formats, and a new audience reveal that the camera, in addition to serving portraiture, could now also witness historic or cultural events and celebrations and promote tourism and commercial concerns. In Canada, one of the most significant applications of this new photography was in depicting the geographical character of the country.

The roots of Canadian photography reach back to 1839, the year of the first revelations in Paris of the "new art of sun painting," Daguerre's astounding photographic process. At the time, a Quebec seigneur visiting France, Pierre-Gaspard-Gustave Joly de Lotbinière, was among the first to hear the announcement, acquire the appropriate apparatus, and begin taking daguerreotype views, though none of his work is known to have survived.

But many early daguerreotypes taken in British North America did survive and 150 rare examples, a few elegantly framed and housed in elaborate cases, are preserved in the National Archives. Though most are unattributed and unidentified, there are significant, well-documented portraits of prominent politicians and ordinary citizens alike. Readily accessible by computerized inventory, these "one of a kind" photographs are valued for their presentation of both famous and anonymous Canadians prior to Confederation. Included are an exquisite locket containing an 1840s portrait of Kingston lawyer and future prime minister, John A. Macdonald, a marriage portrait of Samuel Leonard Tilley and his wife, a portrait of Louis-Joseph Papineau and another of Ojibway Chief, Maun-gua-daus (also known as George Henry). In addition to representing the features of the sitter, these photographs convey contemporary social customs through the placement of each sitter in the composition, the selection of studio props and costume, and through certain kinds of technical manipulation. On rare occasions photographers ventured beyond the studio to capture city or landscape views; the few outdoor daguerreotypes in the National Archives include a view of the aftermath of the disastrous fire at the Molson Brewery in Montreal in 1852 and a view of Allan's Mill, Guelph, Upper Canada. Such images convey how Canadians chose to represent themselves and their surroundings during the middle years of the nineteenth century when tempted by that most modern science, photography.

Canadian Photography, 1860-1890

By the time the Fathers of Confederation met in Charlottetown, advances in photographic technology permitted multiple paper prints from a single glass-plate negative. The 1860s saw the flourishing of commercial photography in early Canada as hundreds of men and women turned to the lucrative new trade of photography, creating and selling the variety of formats made possible by the wet-collodion process: ambrotypes, tintypes, album prints, cartes-de-visite, cabinet cards, and stereoviews. Thousands of portraits and views, all recorded in the rich, warm tones of the albumen print, have been acquired from collectors, dealers, and auction houses. The Edward McCann Collection contains a record of some of the most significant faces and places of mid-nineteenth-century

thousands more propaganda posters, many for the first time in bilingual format, to promote recruiting, Victory Loans, and other types of government programs designed to help in the war effort.

In the second half of the twentieth century, Canadian posters became more diversified in response to international trends. Government posters quickly shifted away from wartime themes towards public welfare, public services, and information campaigns. The federal and provincial governments and private firms are now major producers of posters. Commercial poster advertising also flourished in the prosperous postwar era, although the holdings are not strong in this area. In the 1960s, posters with more abstract designs bearing symbolic messages began developing in Canada, often in support of cultural endeavours. The Division holds a large number of such cultural and abstract posters, many being the work of well-known Canadian designers.

In addition to the major War Poster collections, the Division has large holdings from some specific government institutions, including the National Arts Centre, the National Museums Corporation, and the Department of Health and Welfare.

The collections have been partially documented in a computerized inventory intended to assist researchers in gaining access to the works in the collection by artist and title. The rest of the approximately 30,000 posters are described in manual form. More than 1,000 artists' files arranged in alphabetical order are at the public's disposal, as well as a bibliography of references to Canadian and international poster design and history.

Photography

The National Archives' collection of nearly fifteen million photographs represents a vital visual resource documenting many facets of Canadian history and culture from the 1840s to the present day. The photographic document, whether a positive print or a glass negative, taken one hundred years ago or last week, conveys essential, often unique information, not only about a specific location, event, or person, but also about the culture that fashioned it. Every documentary photograph has two faces, one revealing information contained within the photograph's details, the other communicating society's expression of its values and goals. Consequently, this Canadian collection, so rich in images from government projects and commercial concerns, private individuals and public figures, talented photojournalists and dedicated amateurs, is also unparalleled in reflecting our opinions, our hopes, and our ideals.

as Harry Orr McCurry, the Director of the National Gallery from 1939 to 1955. McCurry's collection includes cards created by such artists as A.J. Casson, Albert Dumouchel, L.L. Fitzgerald, Lawren S. Harris, A.Y. Jackson, Robert La Palme, Alfred Pellan, Walter J. Phillips, and F.H. Varley. The Hallmark Cards Canada Collection also includes many works commissioned from the same artists. The holdings total approximately 3,000 greeting cards.

Trade cards were often used by commercial firms to publicize their products, or to be included in the packaging of such products as gum and tobacco. The Division has approximately 3,000 trade cards, the most important group being the Andrew Merrilees Collection.

Postcards bear several pieces of information that add to the value contributed by the image on the front, including stamps and postmarks (which indicate the date and place of dispatch), names, messages, and often the names of publishers and printers. Postcards can also be used to study printing techniques. The holdings currently contain approximately 6,000 postcards that cover the period between 1890 and the present; they represent all the regions of Canada.

All of these card collections are described in various manual finding aids and inventories of collections. Only a few are in the card catalogue or in automated databases.

III. Posters

Posters, generally created by planographic, silk-screen or photo-mechanical methods, are designed to attract attention, publicize a product or to influence public opinion. Posters were little used in Canada until the 1880s, when a number of private companies and the two major political parties began to use them widely. The 1891 election campaign featured some unforgettable Conservative Party posters centred on Sir John A. Macdonald. The Division holds some of these. Canadian posters became most popular during World War I, when they were used on a massive scale as instruments of general propaganda, for recruitment, fund-raising, security, and morale-building purposes. World War I posters in the holdings include productions from fifteen countries besides Canada.

Before the advent of radio and television, posters printed by the thousands to convey concise, striking messages were the most effective means of mass communication. Between the two wars, tourism, transportation, and the activities of the Empire Marketing Board, in which the products of more than 30 countries were represented, gave rise to a large body of work that forms an impressive collection. During World War II, Canada's Wartime Information Board generated

collectors. The collection's value is still more as a source for the study of the social practise of public honouring, for the particular medallic art form, and for the technical processess involved. The work of such well-known Canadian designers as Louis-Philippe Hébert (1850-1917), Alfred Laliberté (1878-1953), Tait Mackenzie (1867-1938), and Emmanuel Hahn (1881-1957), among others, is represented in the holdings. Selective purchases strengthen the collection, and when possible, new medals are obtained directly from those responsible for their issue.

Manual inventories of the collections of heraldry, flags, seals, and medals are in the process of being automated into a computer-retrieval database.

Printed Material

I. Prints

Prints may be created by any relief, intaglio, planographic, or silk-screen printing techniques. Since 1906, the annual reports of the Archives have mentioned numerous acquisitions of prints, to the extent that most of the prints relating to Canada and printed before Confederation are represented in the collection. In total, there are more than 90,000 prints of all types, both single-sheet and bound in volumes or scrapbooks. The majority are landscapes and cityscapes, but there are also 10,000 portrait prints that include depictions of colonial administrators, businessmen, and soldiers. The print collection makes a valuable contribution to understanding all periods of Canadian history, and it reflects the progressive occupation of the land as Canada was explored and colonized.

The print collections are accessible primarily through manual finding aids, such as those for the 118 engravings published in *Canadian Scenery* by William H. Bartlett in 1840; the *Illustrated London News*, 1843-1890 (list of approximately 300 illustrations concerning Canada); the *Canadian Illustrated News*, 1869-1883 (list of 15,000 illustrations arranged alphabetically by title); *Picturesque Canada*, published in Toronto in 1882 (list of 603 illustrations arranged by title); the engraved portrait index; and artists' and portrait files.

II. Cards

The Division acquires three types of illustrated cards: greeting cards, trade cards, and postcards. Such cards are generally produced through any one of several photomechanical technologies, such as half-tone printing or photo-lithography. The greeting card collections include birthday, Easter, Christmas and other holiday cards. Many of the greeting cards in the holdings were produced by artists to send to such people

In order to gain access to the holdings of caricatures and comic strips, one can consult artists' files and manual inventories. The holdings of political caricatures are now partially accessible in an automated database, and experiments in digital optical disc technology have made visual access available in an automated format to much of the caricature holdings.

IV. Coats of Arms, Flags, Seals, and Medals

The Division holds extensive collections of heraldic material, including approximately 4,000 drawn or printed coats of arms, 1,000 flags and 300 seals and moulds. Most of the collections were acquired in relation to government collections or initiatives, such as the 1964 flag competition. All official seals, including the Great Seals of Canada and the privy seals of the Governors General, arrive at the National Archives after they have been cancelled. The Division maintains a specialized library on heraldry, sigillography (the study of seals), and vexillology (the study of flags) to bring together the best works, especially those published since the second half of the nineteenth century, when interest in heraldry and its applications flourished.

Medals are usually created to honour, either as awards for merit or as miniature monuments to persons or events. The Division possesses the most important medal collection in Canada, consisting of more than 14,000 items, and is the only organization able to document the medal in all its various manifestations in this country. The wide range of holdings relate to the state, including the military (including two Victoria Crosses), municipalities, educational institutions (scholastic awards), churches, learned and professional bodies (e.g. masonic medals), and sporting and leisure organizations. They comprise not only medals relating to Canada in general but also medals of particular or local significance. Coins are not included; they fall within the purview of the Bank of Canada's National Currency Collection, to which the National Archives in 1965 donated 17,000 items. However, the Medal Collection does contain contemporary Trade Dollars, which (despite their nominal exchange value) perpetuate the historic style and commemorative function of the medal. A number of marginal items that are not medals but resemble them in some way and are worthy of preservation are also housed in the collection, since they have no more appropriate home. These include an important series of Communion tokens, various non-military badges, some modern lapel buttons, and other miscellaneous items.

The research potential of the collection goes far beyond its capacity to furnish illustrative material for biographical, institutional, or general history, and its ability to offer detailed evidence to numismatists and

Henri Julien, Raising the Standard [Young Wilfrid Laurier], 1877. Original drawing for image published in *The Canadian Illustrated News*, 1877. (C-41603)

quarter of the nineteenth century, with the spectacular growth of daily newspapers, the development of cheaper and easier printing technologies, and the growth of literacy. The major newspapers developed the habit of publishing political caricatures around 1900, and even today almost all newspapers publish one or more cartoons in each issue. The independently-published album has also developed as a means of disseminating caricatures, making them partially independent of the press.

The Division holds a large number of eighteenth-century caricature prints relating to Canada and Canadian affairs, but editorial cartoons as we know them today only appeared in Canada on a regular basis from 1849 in the newspaper *Punch in Canada* (1849-1850). The caricatures first published in the *Canadian Illustrated News*, from 1869 to 1883, and by the famous cartoonist John W. Bengough in *Grip*, from 1873 onwards, established the popularity of political caricatures in this country. Since then, many Canadian cartoonists have distinguished themselves both nationally and internationally, and most are represented in the holdings either by original works or by published versions of their work.

The National Archives of Canada has long had an interest in acquiring caricatures. A number of political caricature posters of the 1887 and 1891 elections were acquired before 1900; by 1925, the *Catalogue of Pictures* made specific reference to collections of more than 1,000 caricature prints. The major donation by the Toronto *Star* of 1,220 original Duncan Macpherson editorial cartoons in 1980 spurred renewed interest in the subject. In May 1986, the program of the Canadian Museum of Caricature was launched, and since then, the holdings have grown from approximately 4,000 original items to over 30,000 original items, including major acquisitions of work by Leonard Norris, Sid Barron, Adrian Raeside, Robert La Palme, Rusins Kaufmanis, Jean-Marc Phaneuf, John Collins, Roland Pier, and Ed McNally, as well as a further major acquisition of Duncan Macpherson's work. Several thousand eighteenth- and nineteenth-century caricatures are also held by the Division, as well as a small but growing number of caricatures executed by people for their private amusement.

Original comic book drawings, as well as the published products, have also been acquired, but on a less active basis. The most important collection is the Cyrus Bell Collection, consisting of seven Second World War comic book series: *Wow, Active, Commando, Triumph, Dizzy, Don,* and *Joke*. Acquired in 1972, it consists of 277 titles (2,301 original drawings) and 358 magazines, each of which contains an average of 10 comic strips that look at war from all angles. The comic strip holdings of the Division include a total of approximately 4,000 original items and published titles.

has been published on Canadian miniatures and silhouettes, certain collections and the advertisements in old newspapers suggest that thousands of these portraits were produced. There are about 100 miniatures and 100 silhouettes in the holdings of the Division. Almost all of the works in the collection were done between 1750 and 1850.

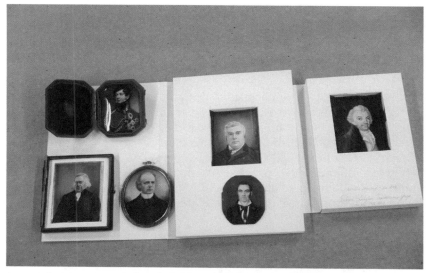

A group of miniature portraits from the holdings, including George IV as Prince Regent, Sir Wilfrid Laurier, and Sir John Thompson.

Access to the paintings, miniatures, and silhouettes is provided in a manner similar to the watercolours, by card catalogue and through some computerized listings.

III. Caricatures and Comics

Caricatures represent in a satirical or comical fashion recognizable individuals or events. Most caricatures are usually intended to be published, either as single-sheet prints or on the editorial pages of daily or weekly newspapers or periodicals, although the original intention of creating caricatures was for private purposes only. Almost all political caricatures (called editorial cartoons in Canada and the United States, and political cartoons in England) contain themes related to politics, economic problems (such as inflation or unemployment), union/management relations, or lifestyles (including transportation, religion, health, recreation, food, drink, and holidays). Caricatures only became a powerful means of visual communication towards the last

16

The Division also has a large collection of material specifically relating to the description of clothing history. The holdings of original drawn costume designs includes a number of fashion designs by the design teacher and couturier Roger L. Régor of Montreal, and by various of his students in design, important groups of sketches for stage productions by various other Canadian designers, and costume designs from Radio-Canada and CBC television productions. There are also large original holdings illustrating military costumes, as well as costumes of religious groups, and of everyday occupations found in France in the seventeenth and eighteenth centuries, the latter being mostly works copied from original French sources by the Canadian artist Henri Beau in the 1920s.

The original costume history designs and illustrations are supported by a large body of published material that is also available for consultation, including more than 1,000 fashion plates (most of them hand-coloured) and more than 3,000 nineteenth- and twentieth-century European, American, and Canadian fashion magazines and catalogues. While fashion magazines provide information on elegant, sophisticated clothing, the holdings of catalogues of major department stores, such as Eaton's and Simpsons-Sears, give valuable information on the everyday clothing of the people.

II. Paintings, Miniatures, and Silhouettes

There are approximately 1,200 oil paintings in the collection, most of them on canvas, but it also includes works on wood, board, or other supports. Historical events, military exploits, landscapes, and views of exploration are all represented; but the bulk of the holdings are portraits. These include depictions of prime ministers and other politicians; celebrated Canadians in business and military life; clerics; as well as portraits of ordinary Canadians from every walk of life. Artists such as Théophile Hamel (1817-1870) and William Sawyer (1820-1889) are among the best-known of many portraitists represented in the holdings.

Miniatures are tiny paintings (usually no more than ten centimetres high) on parchment, ivory or, in the case of enamels, on copper. The thin ivory sheets absorb part of the light that shines on them, giving them a variable luminosity. Colours applied to the back of the ivory wafers show through, adding their tints to those applied to the front. Silhouettes, the poor man's miniatures, were made popular by Étienne Silhouette (1709-1767). They are usually created by applying cut-out pieces of paper to a contrasting surface. As monochromatic works, they generally show no more than the profile of people and objects. Both media are generally used to create portraits, and were highly popular in the era before photography was invented. Although no comprehensive study

trained artists, particularly military officers, increased, and many of their sketches have survived and been preserved. In fact, we owe to that military presence and its need for visual documentation of the country most of the scenes and landscapes done in Canada before 1871, the year British troops were withdrawn. The collections contain few portraits or interior scenes, but include a great many highly regarded topographical views and landscapes. Among the best-known of the military artists are James Peachey (active 1773-1797); James Pattison Cockburn (1779-1847); George Back (1798-1878); and Henry James Warre (1819-1898).

Colonial officials, officers' wives, settlers, and professional artists also executed watercolours and drawings which comment on or document details of early life in Canada in the period up to 1900. Artists such as George Heriot (ca. 1759-1839), Mrs. Millicent Mary Chaplin (ca. 1794-1858), Peter Rindisbacher (1806-1834), William Hind (1833-1888), and Mrs. Frances Anne Hopkins (1838-1919) are all represented by substantial collections, and enjoy growing posthumous reputations.

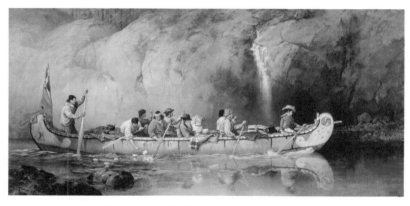

Frances Anne Hopkins, Canoe Manned by Voyageurs Passing a Waterfall, 1869. Oil on canvas. (C-2771)

After 1870, watercolour painting and sketching was not as widely practised in Canada due to the availability of photography to record salient aspects of daily life. However, the holdings do include the work of many professional artists, architects, illustrators, and war artists active in Canada and abroad in the twentieth century, such as, for example, Peter Dobush (1908-1980), Thomas Harold Beament (1898-1984), Franklin Carmichael (1890-1945), and Eric Aldwinckle (1908-1980).

Partial access to these items is provided through an illustrated card catalogue; this is now being supplemented by computerized cataloguing and lists.

3 Description of the Holdings ─────

Documentary art includes original works of art on paper, canvas, and other supports, and in all media. It includes paintings, watercolours, drawings, miniatures, and silhouettes; original and reproduction prints, posters, postcards, greeting cards, photoprocess prints, and other types of printed objects; metallic, stone, wooden, and plastic objects not normally acquired by other institutions, such as medals, political buttons, seals, heraldic devices, and coats of arms; and related printed material, including illustrated books, broadsides with pictorial inserts, and publicity material. There are approximately 250,000 items in the holdings.

The collections encompass a large variety of subjects relating to Canadian history and social development, including portraits; landscape, cityscape, and architectural views; historical events; and costume and commercial designs. A broad definition of the term "documentary art" has been essential in order to respond to the requirements of changing historical trends; its application to places, people, and events has resulted in a program that encompasses work done in Canada by Canadians and others, as well as work done by Canadians abroad.

The collections are made accessible through a variety of finding aids and card catalogues combining visual and recorded information as well as supporting documentation files. Automated accession-level and item-level databases have been created to give easier access to the collections, but these are not yet fully implemented.

Original Works of Art

I. Watercolours and Drawings

The Division has approximately 21,000 watercolours and drawings mostly dating prior to the advent of photography. Only a few of the watercolours and drawings were executed before 1760, because trained artists were rare in New France. Some French travellers, like Lahontan, Le Beau, and Charlevoix, published prints in their travel accounts, but sadly the whereabouts of their original sketches is now unknown. With the coming of the British régime in Canada, the number of travellers and

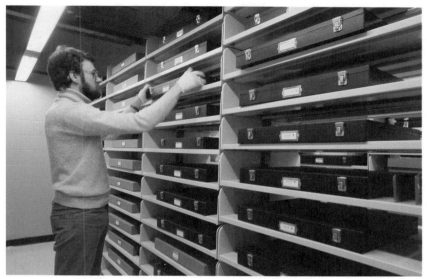

View of the cage area of DAP Photo Storage showing staff member consulting the collection.

The physical protection of collections includes their organization, if required, in sequences which are compatible with original order, provenance, and the purpose for which such collections were created. Appropriate storage methodologies and containers for the material are determined based on the requirements of the media. Ongoing inventories are carried out to ensure that all material is identified at required primary levels and is stored in proper locations, and that location records are correct.

Conservation

The Division plans and ensures the implementation of all activities to preserve, treat, or restore the collections. This requires the identification of priorities among copying, storage, and treatment projects, and a close liaison with the Conservation Branch of the National Archives to solicit recommendations and assess conservation strategies. The Division approves specific conservation treatments and initiates requests for research into conservation issues and techniques. Physical condition reports are created for all new accessions and for material on exhibition, and periodic surveys of the physical condition and stability of materials in the holdings are carried out. The Division is also involved in all aspects of the National Archives' Disaster Preparedness Program.

Managing the Collections

The Division is responsible for all aspects of the permanent custody of the documentary art, photography, and postal history collections. This includes any functions directly affecting the originals and their related registration, primary organization, storage, movement, access, loan, exhibition, preservation, and security. The Division plans all conservation and preservation priorities after careful risk-benefit and resource analyses. In addition, correct methods of handling originals are respected by staff and researchers, and original documentation investing legal ownership with the National Archives is maintained in equally secure storage.

Registration

The registration function ensures that all materials arriving in the Division are brought under control. A tracking system called Port of Entry ensures their security from arrival until the moment of their acquisition, return to the original owner, or their disposal. The accession system records the permanent registration of all new acquisitions entering the holdings by assigning unique sequential numbers and reviewing the acquisition documentation. All subsequent movement of originals outside the storage sites for circulation, exhibition, conservation or other reasons, will follow various registration procedures to assure unbroken control of the material.

Storage

The identification of site requirements for art, photography, and postal history collections and the constant monitoring and control of all storage sites for both environmental and security purposes is a major responsibility. Eight storage areas are maintained in Ottawa; in addition, nitrate and colour documents are stored in lower temperature vaults within the Ottawa region while a new storage facility is now operational in Renfrew. The gallery building of the Canadian Museum of Caricature at 136 St. Patrick Street in Ottawa's Byward Market is also monitored for the safekeeping of the exhibited caricature originals; all planning for that building, as well as for all storage sites, is implemented by close liaison with the Accommodation and Security Services of the National Archives of Canada. The Division is involved extensively in departmental planning for all new accommodation.

drawings and photographs electronically is now in a pilot implementation phase. A prototype of this system, known as ArchiVISTA, is installed at the exhibition galleries of the Canadian Museum of Caricature, with a disc recording the Division's 20,000 original caricatures and cartoon drawings ready for public use.

3. Finding aids. Many collections are accompanied by finding aids such as inventories and indexes that have been created by their owners. These records are retained and incorporated into a library of more than 200 finding aids. The finding aids for some of the larger collections have been converted to microfiche.

Finding aids may also be created by the staff of the Documentary Art and Photography Division. These are also now created in machine-readable form. They usually list the contents of a collection at the item or series level and may have some degree of subject access. Sometimes they include a historical analysis and evaluation of the collection. Other finding aids provide comprehensive surveys of popular parts of the collections such as those dealing with early processes or formats such as daguerreotypes and stereographs, or those collating the work of significant creators, such as the photographer William Notman.

Circulation and Loans

The circulation of collections to researchers, and the loan of individual items for departmental and external exhibitions, or for other purposes such as publications, is an important aspect of the Division's function. There is a circulation of half a million items annually to visiting researchers. On an average, each year over the last few years, 250 art items and 2,000 photographic and philatelic items have been loaned to approximately 35 different institutions and individuals in Canada and abroad. Particularly significant recent loans have included 44 original works of documentary art and one photographic album for the inaugural exhibition of the new Canadian Embassy gallery in Washington, D.C. entitled *The Light that Fills the World*; 40 oil paintings to the University of Winnipeg Art Gallery for the exhibition *No Man's Land: The Battlefield paintings of Mary Riter Hamilton*; 134 original photographs from the Yousuf Karsh Collection for the National Gallery of Canada exhibition *Karsh: The Art of the Portrait*; and 25 works of art for the *Francis Anne Hopkins Retrospective* organized by the Thunder Bay Art Gallery.

described records. Good supporting documentation aids in a better understanding and appreciation of the historical significance of primary source material.

Although descriptive records vary greatly in form, from simple handwritten or typed lists to binary stores of information encoded onto optical discs, all documentation in the Division may be categorized into three main types:

1. Accession or collection files. The holdings of the Documentary Art and Photography Division are organized into units called accessions or collections. An accession corresponds to all the material acquired from a source in a single acquisition. The names of collections generally reflect the provenance or office of origin of the records. Accessions vary greatly in extent, ranging from single works of art to hundreds of thousands of photographs. Twelve thousand general descriptions at this accession or collection level exist for the entire holdings of the Division, bringing the millions of items under a practical base level of administrative control.

Most of the Division's accession records have been automated. Reference staff make extensive use of this database in response to specific enquiries from researchers. The second edition of the *Guide to Canadian Photographic Archives*, published in 1984, is also a useful source of information for photographic collections in the National Archives of Canada and in approximately 140 other archives, libraries, museums, and similar institutions across the country. Entries in the *Guide to Canadian Photographic Archives* consist of descriptions of photographic collections arranged in alphabetical order by collection name. Extensive subject and photographer name indexes provide additional access to the entries.

2. Catalogues. Separate card catalogues exist for documentary art, photography, and postal history in which 250,000 individual works of art, photographs, and postal history records are fully documented or catalogued. Each main entry catalogue card bears a reproduction and description of the original item. Entries are filed according to thematic subjects, geographical locations, and under the names of persons either depicted, or responsible for making the item, for example, artists and photographers.

All new catalogue records are now created in machine-readable form, requiring more detailed and extensive work initially, but allowing for greater flexibility of research and speedy access subsequently. Efforts to automate the older, typewritten catalogue entries are also underway. State of the art optical disk technology to reproduce original

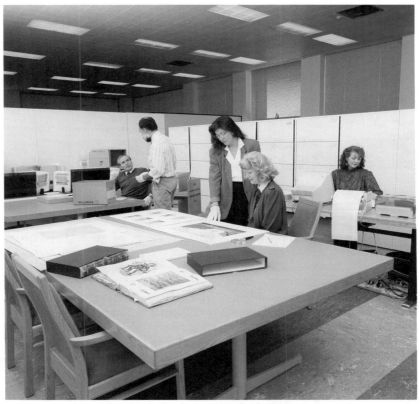

Documentary Art and Photography Division staff assisting researchers with original documents in the Collections Consultation area.

Researchers requiring reproductions of original archival holdings of the Division may place their orders with the staff. A list of photographic services and related fees is available on request. Copies of most finding aids are also available for a nominal fee.

Documentation

Documentation plays an important role in providing access to and maintaining control over the myriad photographs, philatelic materials, and works of documentary art. A team of professional librarians, archivists, and support staff describes all new collections and selected individual items or series. In doing so, they identify artists, photographers, and other creators as well as provide information on the scope and content, physical attributes, custodial history, and other facets of the

2 Services of the Documentary Art and Photography Division

Collections Consultation

The main function of collections consultation is to make accessible to the public the photographic, documentary art, and postal history collections of the Division. This represents a second step in research, after enquiries have been made initially through the more general resources of the Reference and Researcher Services Division of the National Archives. Professional staff provide access to these holdings by assisting researchers in determining their exact requirements, identifying appropriate finding aids, facilitating retrieval of original records from storage, and maintaining collections consultation areas where original records and finding aids may be viewed or consulted. Researchers who wish to consult original material are advised to contact appropriate staff of the Division well in advance to ensure availability of the records and to make an appointment with an archivist or reference consultant who will prepare the material for study.

Most of the archival records of the Division are accessible without restriction for research purposes. In some cases, restrictions on use may be in effect either due to copyright legislation or as a negotiated condition of an acquisition. Such restrictions are usually intended to protect the privacy of living persons associated with certain collections or to limit their commercial use. Access to some government collections may be restricted under the terms of the *Access to Information Act* (1983) and the *Privacy Act* (1983). Staff can provide information regarding procedures for obtaining access to such materials.

Reference staff undertake limited research on behalf of persons who are unable to visit the National Archives but who submit enquiries either by telephone, fax, or letter. In sending written enquiries, researchers should try to be specific in their requests and provide as much relevant information as possible. Members of the staff provide advisory services to other archives on request.

Documentary Art and Photography Division
Director's Office

Art: Acquisition and Research

– Acquisition, research, creation of certain finding aids, preparation of exhibitions and publications, specialized public service enquiries, aspects of Canadian Museum of Caricature.

Photo: Acquisition and Research

– Acquisition, research, creation of certain finding aids, preparation of exhibitions and publications, specialized public service enquiries and outreach.

Canadian Postal Archives

– All functions from acquisition through collections management to outreach, as applied to philately and related postal history.

Collections Management

– Accession and registration, storage, preventive conservation, preparation of exhibitions and loans, circulation of originals, conservation liaison and priorities, creation of certain finding aids, aspects of the Canadian Museum of Caricature.

Information Services

– Collections consultation, cataloguing and authorities applications, descriptive standards, automated office support, systems development, systems maintenance, creation of certain finding aids, aspects of the Canadian Museum of Caricature.

postage stamps that had been taken over by the National Postal Museum and was subsequently much augmented by material from the postal corporation. The artifact collections were given to the Canadian Museum of Civilization, which maintains a restructured National Postal Museum. Much of the nineteenth- and early twentieth-century material, that now comprises the most significant part of the CPA's philatelic collections, was acquired from 1971 to 1980.

The CPA acquires and preserves our philatelic and related postal history for all Canadians. This includes caring for the storage, conservation, and circulation of the originals. The CPA, through the preparation of finding aids and by giving access to originals, now makes its collections, including the national stamp collection, available for research and consultation by the general public with additional access to a philatelic reference library.

Today, the Documentary Art and Photography Division's holdings — art, medals, heraldic materials, caricatures, photographic and philatelic collections — encompass a massive variety of unique documentation essential to the study of Canadian history, government, and social development. Particular strengths have been developed in portraiture, landscapes, historical events, costume and commercial poster designs, city and architectural views, as well as philatelic and postal history. Visual documents may represent not only objects, scenes, and people, but may also reflect public opinion and cultural symbols and attitudes, as in caricatures, heraldic devices, stamps, and medals. Even straightforward works of art and photographs without obvious symbolic qualities can document underlying societal concerns and attitudes through their selection or elimination of subjects, through stylistic devices, or through manipulation.

The Documentary Art and Photography Division is committed to a continuing development of the collections, serving the National Archives of Canada's broader mandate as the collective memory of the nation for present and future generations of Canadians.

basis; and the photographs and related records of such organizations as the Professional Photographers of Canada Inc. and Canada's Aviation Hall of Fame also form part of the holdings. Shorter-term initiatives have resulted in the acquisition of documentary work of such outstanding contemporary photographers as John Reeves, Sam Tata, Jim Stadnick, Judith Eglington, and Vincenzo Pietropaolo, among scores of others.

The 1980s has been a period of new orientations and initiatives. The art and photography programs were reunited in the new Document-ary Art and Photography Division in 1986. That same year the Canadian Museum of Caricature was established with the mandate to acquire, preserve, and make accessible the history of political cartooning and caricature in Canada. After three years of increased acquisitions and documentation, the exhibition gallery of the Museum, located at 136 St. Patrick Street in Ottawa's Byward Market, was inaugurated on June 22, 1989.

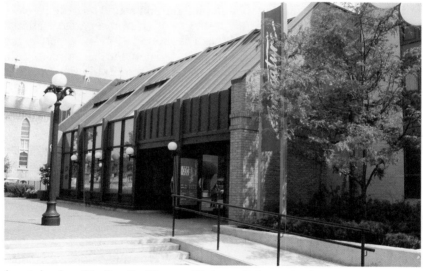

An exterior view of the Canadian Museum of Caricature Building at 136 St. Patrick Street, Ottawa, Ontario.

The Canadian Postal Archives (CPA) was founded in 1988 within the Division on the basis of a transfer from Canada Post's former National Postal Museum (created in 1971) of all philatelic, library, and postal history collections. This transfer reflected the National Archives' legislated mandate to preserve for posterity the historical records of the Canadian government. It returned to the holdings the early collection of

federal government's photographic records. The W.J. Topley Collection (Acc. No. 1936-270) was the first complete fonds of a Canadian photographic studio to arrive; as a major collection of portraiture, it underscored the role of the Archives as a national portrait collection. Finally, the Sandford Fleming Collection (Acc. No. 1936-272) was the first significant photographic collection to be acquired from a private source rather than a commercial or government agency. Small-scale acquisitions marked the 1940s and 1950s with notable exceptions being the acquisition of all war posters produced by the Wartime Information Board, and the transfer of a large number of printed portraits and views formerly held by the Parliamentary Library.

By the 1960s, there was a growing interest in Canadiana and Canadian studies, as well as an expanding Canadian art market. To meet new challenges, an administrative reorganization of the Picture Division occurred in 1964, with the creation of a more active Paintings, Drawings and Prints Section and a separate Historical Photographs Section, which became the National Photography Collection in 1975. The additional responsibilities of acquiring motion pictures and sound recordings were also added in the 1960s; this led to the creation of a separate National Film, Television and Sound Archives Division in 1972, now part of the Cartographic and Audio-Visual Archives Division. Furthermore, in 1976 the National Medal Collection was transferred from Exhibition Services to the Picture Division. Over the 1960s and 1970s, a staff of professional archivists and support staff was built up, and larger budgets for the purchase of collections enabled major corporate and private collections of documentary art to be acquired, thereby greatly expanding the scope of the holdings, while other gaps in the visual record were filled through auction purchases. At the same time, the acquisition of federal government photographic records became a major concern. From a base of 400,000 negatives and prints in 1964, large collections were acquired from the Departments of National Defence, Public Works, Energy, Mines and Resources, Indian Affairs and Northern Development, and the National Film Board, to name only a few. Pilot projects and surveys in 1976 and 1985 have laid the groundwork for more extensive collecting in the government sector in the future.

Private sector photographic acquisitions focused on professional photographers, organizations, and agencies. The result has been the acquisition of large collections from such well-known professionals as Kryn Taconis, Duncan Cameron, Ted Grant, Marc Ellefsen, Pierre Gaudard, Hans Blohm, and Canada's most renowned portrait photographer, Yousuf Karsh, whose entire collection was acquired in 1987. The holdings of major national newspapers such as the Montreal *Gazette*, the *Globe and Mail* and the Toronto *Daily Star*, are collected on a continuing

History

The National Archives of Canada (originally called the Public Archives), was created in 1872, and placed under the direction of Douglas Brymner (1823-1902), the first Dominion Archivist. The first recorded acquisition of documentary art by the Archives occurred in 1888, and of photographs in 1897, although it is possible such material formed part of the holdings virtually from the foundation of the Archives. Postage stamps began to be acquired after 1900. More systematic acquisition of all of these media dates from 1906, when the second Dominion Archivist, Arthur Doughty (1860-1936), was authorized to expend money on acquiring paintings, drawings, prints, and other visual documents of historical interest, and a separate Picture Division was established. The Documentary Art and Photography Division is one of four collecting divisions within the Historical Resources Branch of the Archives, the other three being responsible for private and government textual collections, cartographic and architectural materials, and film, television and sound archives.

The early focus of the acquisition policy was to collect document-ary art of places, people, and events for the period up to 1900, while the twentieth century was to be documented by means of photography. In the period up to the mid-1930s, photographic accessions consisted generally of one or a few items, received from private individuals through the Dominion Archivist's office. Documentary art, by contrast, was pursued through an active network of collectors, dealers, and auc-tion houses in Canada, the United States, Great Britain, and France. Living artists were also commissioned to execute historical reconstruc-tions of scenes and events for which no contemporary visual document-ation was known to exist. By 1925, when the Archives moved to a new building on Sussex Drive in Ottawa, a collection of some 25,000 original works of art and reproductions of works in other collections had been acquired.

The Great Depression of the 1930s severely affected the Division's activity. The acquisition budget was first reduced and then eliminated. Donations continued to be received on a regular basis, but the retirement in 1935 of Arthur Doughty, whose personal efforts to solicit donations had been of major assistance, caused a decline even in this aspect of collecting. On a more positive note, three significant photographic acquisitions in 1936 indicated future directions that would be taken. The Department of the Interior Collection (Acc. No. 1936-271) was the first major acquisition of documentary photography from a federal govern-ment department; it confirmed the Archives' role as repository of the

1 Profile of the Documentary Art and Photography Division ───────

Mandate

The Documentary Art and Photography Division acquires and preserves art and photography records of enduring historical and documentary value to all Canadians. It facilitates scholarly and popular research into our nation's history, and its impressive and wide-ranging collections, dating from the sixteenth century to the present, and also allows in-depth research into the history of documentary art and photography as practised in this country. Within this broad mandate are two special programs: in May 1986, the Canadian Museum of Caricature was founded to promote the unique caricature collections of the National Archives of Canada, and on April 1, 1988, the Canadian Postal Archives was created in the Division on the basis of a major transfer from the Canada Post Corporation of their philatelic and postal history collections and research library.

Material is added to the holdings from two major sources — the departments and agencies of the Government of Canada, for whom the Archives serves as the official archival repository, and the private sector, encompassing industry, private institutions, and members of the general public.

In addition to providing direct access to its holdings for researchers, publishers, and other users, the Documentary Art and Photography Division also supports a significant loan program allowing use of its collections by other exhibiting institutions, and participates actively in the exhibition and publications program of the Archives. Staff give lectures and workshops to interested groups, and provide consultative and advisory services with the purpose of promoting sound archival practice in other public and private institutions.

1

photographic and postal archives holdings respectively, while Gerald Stone and Brian Carey provided the descriptions for information services and collections management activities. Other staff members too numerous to mention made valuable contributions and comments that enabled the Division to reflect more clearly its holdings and activities. I would like to thank everyone for their efforts.

Lilly Koltun, Director
Documentary Art and Photography Division

Preface ──────────────

The Documentary Art and Photography Division has the primary responsibility within the National Archives of Canada for the acquisition, preservation, description, and diffusion of all visual records of a photographic or artistic nature which are deemed to have long-term historical and archival value. This includes material produced by the federal government's departments, corporations and agencies, as well as by the private sector.

For many years, the Division and its predecessors have placed great importance on producing inventories and catalogues that publicize its holdings and enable Canadians to study them. As early as 1925, James F. Kenney published a catalogue of portraits held by the Picture Division. A card inventory-index for both documentary art and photography, a model later copied by many other archives across Canada, was begun in the 1950s. In 1979, the National Photography Collection produced the impressive *Guide to Canadian Photographic Archives*, with a revised edition produced in 1984, in which holdings of photographic collections from across the country as well as at the National Archives were described and indexed for easier public access. Since the 1970s, work has also been carried out to create computerized access to holdings; the result is that access at the collections level is virtually complete for postal and photographic holdings, and is well underway for art holdings. At the same time, work on item-level computer descriptions is well advanced, and efforts are being made to investigate and use new technology, such as digitized optical disc systems, in order to give automated access to images as well as textual descriptions.

This *Guide* has been prepared by the Documentary Art and Photography Division to inform the public of the present state of the holdings and of the services the Division provides. Earlier versions of this *Guide* were published as part of the *General Guide Series 1983 — Picture Division* and *National Photography Collection*. To facilitate presentation, the holdings are arranged according to collecting responsibilities in the documentary art, photographic, and postal archives.

This publication would not have been possible without the efforts of many present and previous staff members who have collected and described the holdings of the Division. Jim Burant coordinated the publication, provided the administrative history of the Division, and wrote the description for the holdings of documentary art. Joan M. Schwartz and Cimon Morin were responsible for the descriptions of

I wish to thank Lilly Koltun, Director of the Documentary Art and Photography Division, and her staff, and the Communications Division of the Public Programs Branch for contributing to the preparation and publication of the new *Guide*.

Jean-Pierre Wallot
National Archivist

Foreword ⎯⎯⎯⎯

The National Archives of Canada has been acquiring archival records in all media since 1872. In the recent past, the quantity of such documents available for acquisition has been expanding enormously, as has the amount of records actually acquired. The diversity of such material has also become more and more pronounced, especially with the introduction of new technologies and new media for recording information.

Almost 40 years ago, the National Archives of Canada began a comprehensive program of preparing inventories and finding aids in order to inform researchers and other interested people of the documentation available and to make access to it easier. In some cases, the National Archives has sought to involve other Canadian institutions in this endeavour so that union catalogues covering almost all significant archival records could be produced.

Although this program has succeeded in describing substantial portions of the National Archives' documentary resources, and although microfiche and published guides to more important records and series are available, the general public, more specialized researchers, and even fellow Canadian archivists have difficulty in obtaining a relatively accurate and complete overview of the enormous quantities of documents held in the National Archives of Canada.

It thus seemed necessary to publish a brief description of the resources and services available at the Archives as a first step to using its holdings. Issued collectively under the title *General Guide Series* in 1983, convenient volumes containing descriptions of both private and public records in the National Archives were prepared by each division of the Historical Resources Branch. This is the second edition of the Series. This volume on the Documentary Art and Photography Division combines and updates earlier separate volumes of the National Photography Collection and the Picture Division, to reflect the 1986 reorganization at the Archives, which effected the amalgamation of these two Divisions; the addition of two new programs, the Canadian Museum of Caricature and the Canadian Postal Archives, that were added to the Division in 1986 and 1988 respectively; and the tremendous growth of archival holdings of documentary art and photographic records over the past eight years.

Table
of Contents ____

Canadian Cataloguing in Publication Data
National Archives of Canada

 Documentary Art and Photography Division

 (General guide series)
 Text in English and French with French text on inverted pages.
 Title on added t.p. : Division de l'art documentaire et de la photographie.
 2nd ed. Cf. Foreword.
 Previously publ. separately under titles: National Photography Collection.
 Public Archives Canada, 1984; and, Picture Division.
 Public Archives Canada, 1984.
 DSS cat. no. SA41-4/1-11
 ISBN 0-662-58612-3 : free

1. National Archives of Canada. Documentary Art and Photography Division.
2. Art—Canada—History—Archival resources. 3. Photography—Canada—History—
Archival resources. 4. Photograph collections—Ontario—Ottawa. I. Burant, Jim.
II. Public Archives Canada. National Photography Collection. III. Public Archives
Canada. Picture Division. IV. Title. V. Title: Division de l'art documentaire et de la
photographie. VI. Series: National Archives of Canada. General guide series.

N910.072N37 1992 026'.70971 C91-099206-1E

Cover: James Peachey, A View of the Citadel of Quebec from the Heights opposite at
Point Levis, 1784 (detail). Watercolour. (C-2029)

This publication is printed on alkaline paper.

National Archives of Canada
395 Wellington Street
Ottawa, Ontario
K1A 0N3
(613) 995-5138

General
Guide Series _____

Documentary Art and Photography Division

Compiled by

Jim Burant

With an Introduction by

Lilly Koltun

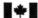 National Archives Archives nationales
of Canada du Canada